钦定三希堂法帖（十四）

米芾《烝徒帖》《知府帖》《德行帖》《苕溪帖》《拜中岳命作帖》《陈揽帖》《元日帖》《吾友帖》《中秋登海岱楼作诗帖》《焚香帖》《淡墨秋山诗帖》《砂步诗帖》《秋暑憩多景楼帖》《穰侯出关诗帖》《粮院帖》《盛制帖》《三吴帖》《辱教帖》《彦和帖》《乡石帖》《紫金研帖》《值雨帖》《清和帖》《戎薛帖》

陆有珠　主编

广西美术出版社

前　言

　　《三希堂法帖》，全称为《御刻三希堂石渠宝笈法帖》，又称为《钦定三希堂法帖》，正集 32 册 236 篇，是清乾隆十二年（1747 年）由宫廷编刻的一部大型丛帖。

　　乾隆十二年梁诗正等奉敕编次内府所藏魏晋南北朝至明代共 135 位书法家（含无名氏）的墨迹进行勾摹镌刻，选材极精，共收 340 余件楷、行、草书作品，另有题跋 200 多件、印章 1600 多方，共 9 万多字。其所收作品均按历史顺序编排，几乎囊括了当时清廷所能收集到的所有历代名家的法书墨迹精品。因帖中收有被乾隆帝视为稀世墨宝的三件东晋书迹，即王羲之的《快雪时晴帖》、王珣的《伯远帖》和王献之的《中秋帖》，而珍藏这三件稀世珍宝的地方又被称为三希堂，故法帖取名《三希堂法帖》。法帖完成之后，仅精拓数十本赐与宠臣。

　　乾隆二十年（1755 年），蒋溥、汪由敦、嵇璜等奉敕编次《御题三希堂续刻法帖》，又名《墨轩堂法帖》，续集 4 册。正、续集合起来共有 36 册。乾隆帝于正集和续集都作了序言。至此，《三希堂法帖》始成完璧。至清代末年，其传始广。法帖原刻石嵌于北京北海公园阅古楼墙间。《三希堂法帖》规模之大，收罗之广，镌刻拓工之精，以往官私刻帖鲜与伦比。其书法艺术价值极高，代表着我国书法艺术的最高境界，是中国古典书法艺术殿堂中的一笔巨大财富。

　　此次我们隆重推出法帖 36 册完整版，选用文盛书局清末民初的精美拓本并参考其他优质版本，用高科技手段放大仿真影印，并注以释文，方便阅读与欣赏。整套《三希堂法帖》典雅厚重，展现了古代书法碑帖的神韵，再现了皇家御造气度，为书法爱好者提供了研究、鉴赏、临摹的极佳范本，更具有典藏的意义和价值。

御刻三希堂石渠寶笈法帖 第十四册

宋米芾書

希烝徒如禁旅嚴
蕭過州郡兩人並行

釋文

御刻三希堂石渠宝笈
法帖□十四册

宋米芾书

米芾《烝徒帖》

芾烝徒如禁旅严
萧过州郡两人并行

3

寂无声功皆省
三日先了蒙
张都大鲍提仓吕
提举壕寨左藏
皆以为诸邑第一功夫

寂无声功皆省
三日先了蒙
张都大鲍提仓吕
提举壕寨左藏
皆以为诸邑第一功夫

释　文

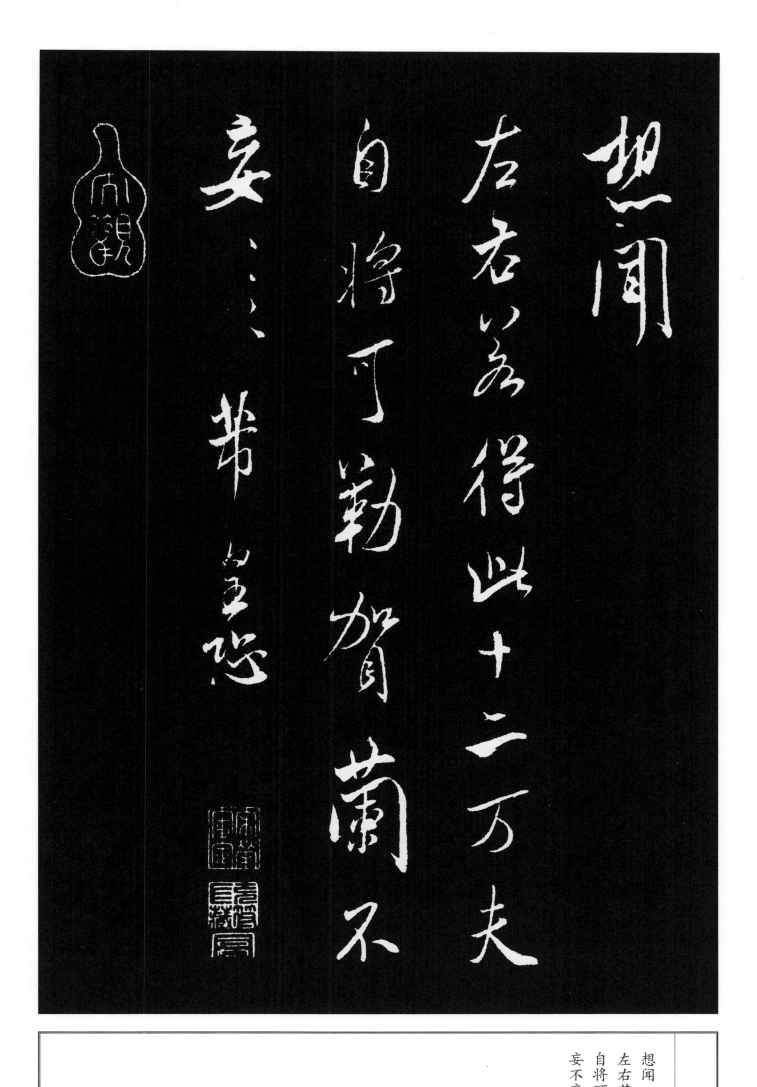

释文

想闻
左右若得此十二万夫
自将可勒贺兰不
妄不妄芾皇恐

黻頓首再拜後進邂逅長者于此數廁坐末款聞

释文

米芾《知府帖》
黻顿首再拜
后进邂逅
长者于此数厕
坐末款闻

議論下情慰抃慰抃
屬以登舟即徑出關以
避交游出錢遂
莫遑祇造

舟次其為瞻

慕曷勝下情謹附

便奉啟不宣敫頓

首再拜

释文

舟次其为瞻
慕曷胜下情谨附
便奉启不宣敫顿
首再拜

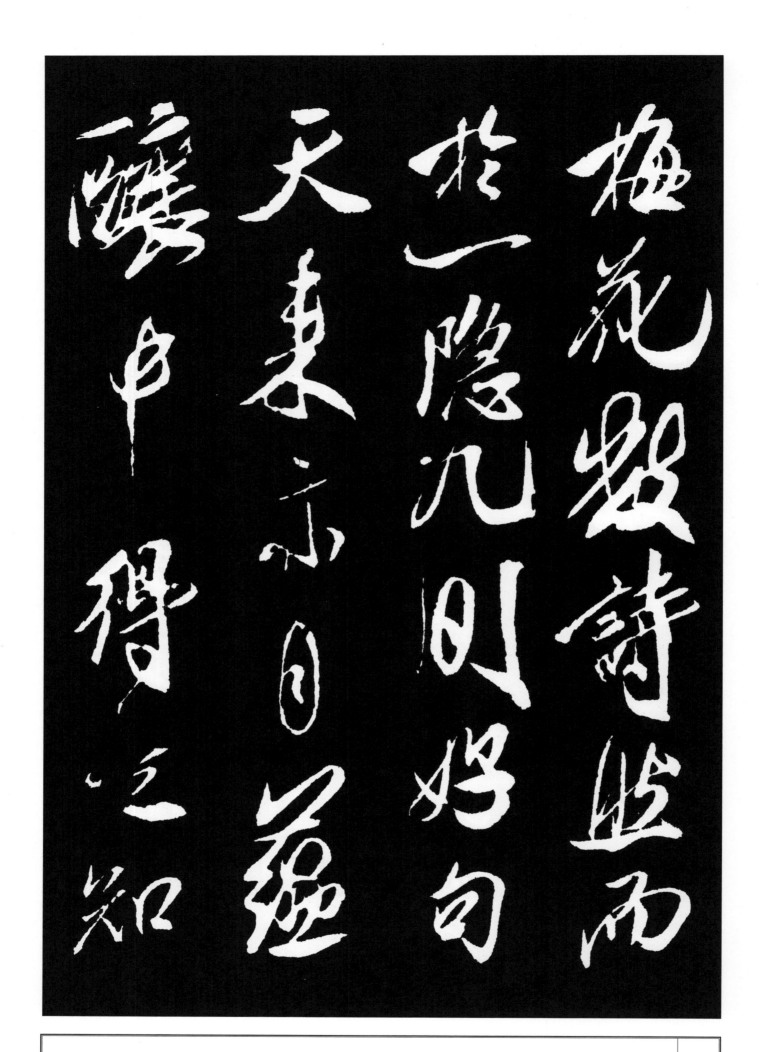

梅花数诗然而
于一隐几间好句
天来亦自蕴
酿中得□知

释文

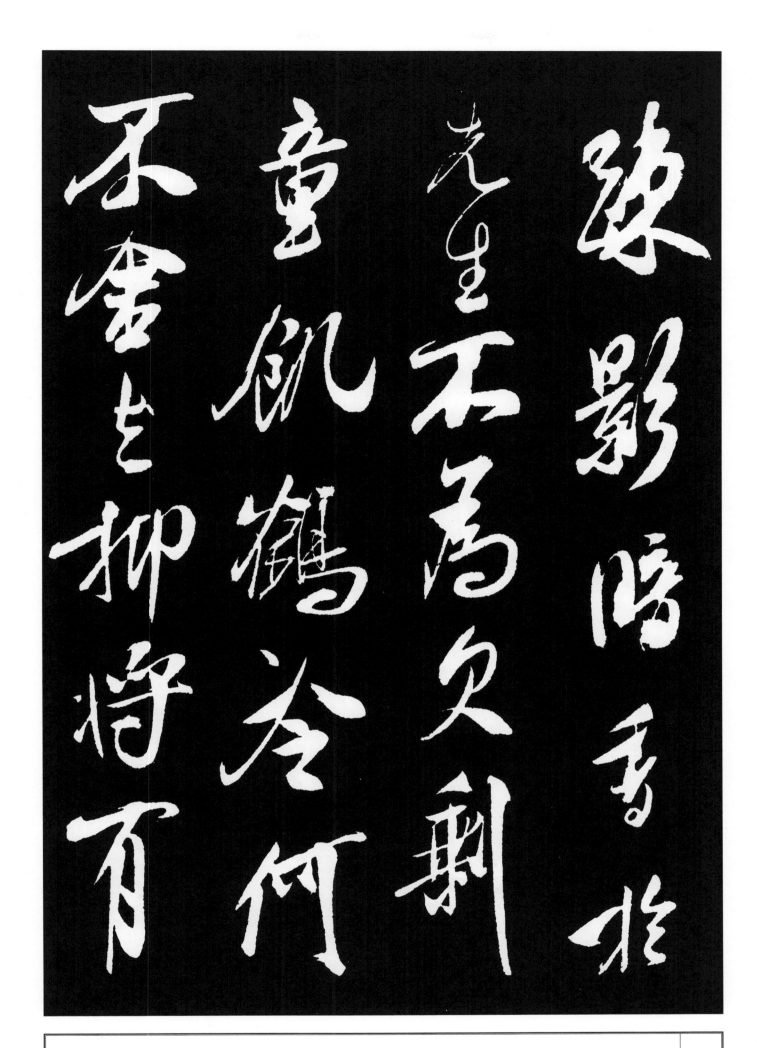

释　文

疏影暗香于
先生不为欠剩
童饥鹤冷何
不舍去抑将有

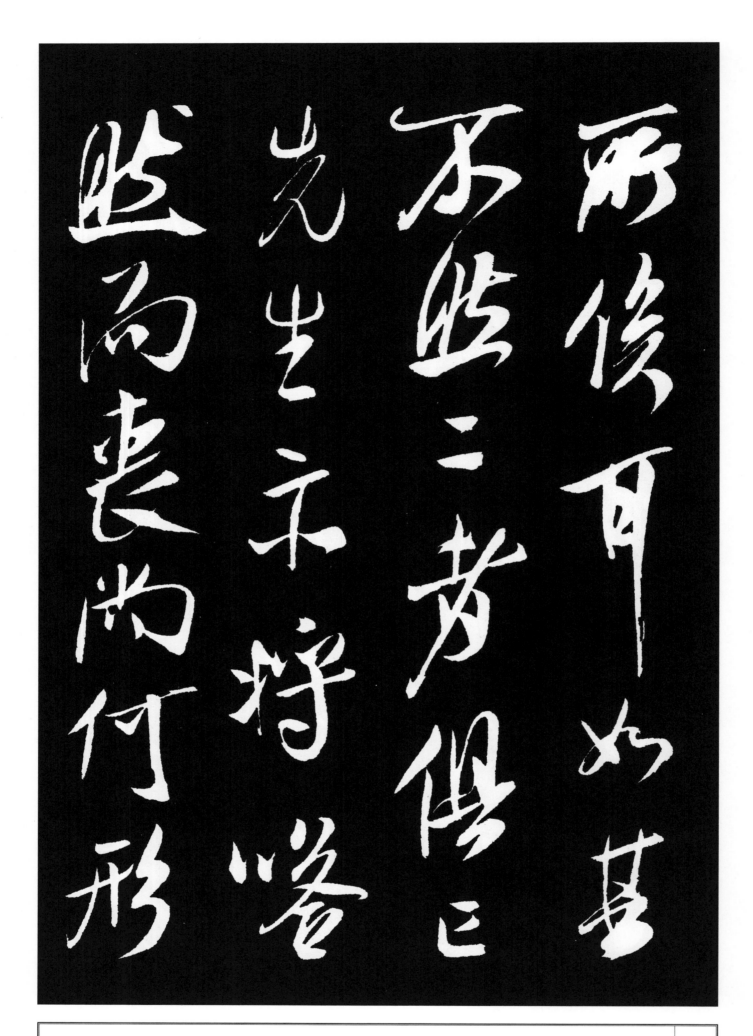

所俟耳如其
不然二者俱亡
先生亦将嗒
然而丧尚何形

释文

以之
将之苕溪戲作呈
諸友
襄陽漫仕黻
松竹留因夏溪山

似之
米芾《苕溪帖》
将之苕溪戲作呈
諸友襄陽漫仕黻
松竹留因夏溪山

13

释文

去为秋久廥白雪
咏更度采菱讴缕
玉鲈堆案团金
橘满洲水宫无限

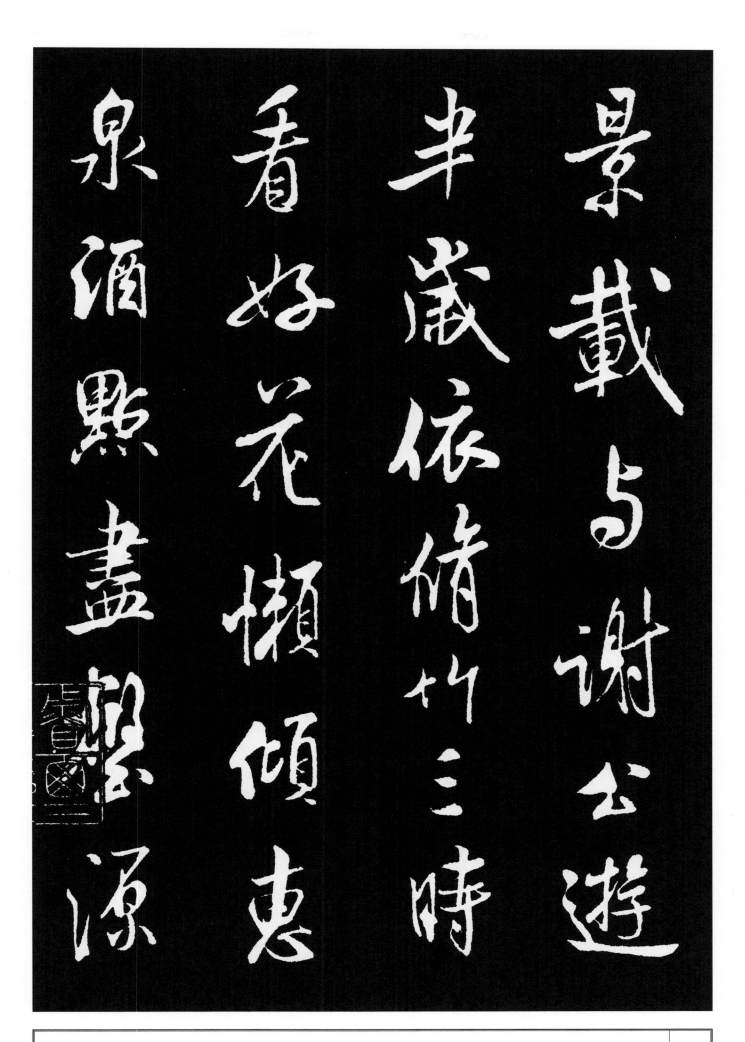

景载与谢公游
半岁依修竹三时
看好花懒倾惠
泉酒点尽鏊源

释文

茶之席多同好群
峰伴不哗朝来
还蠡简便起故
巢嗟余居半岁

茶主席多同好群
峰伴不哗朝来
还蠡简便起故
巢嗟余居半岁

释文

好懒难辞友知

刘李周三姓

约置膳清话而已复借书

诸公载酒不辍而余以疾每

释文

诸公载酒不辍而余以
疾每
约置膳清话而已复借
书
刘李周三姓
好懒难辞友知

窮豈念通貧非理
生拙病覺養心功小
圍能留客青冥不
厭鴻秋帆尋賀

释文

穷岂念通贫非理
生拙病觉养心功小
圍能留客青冥不
厌鸿秋帆寻贺

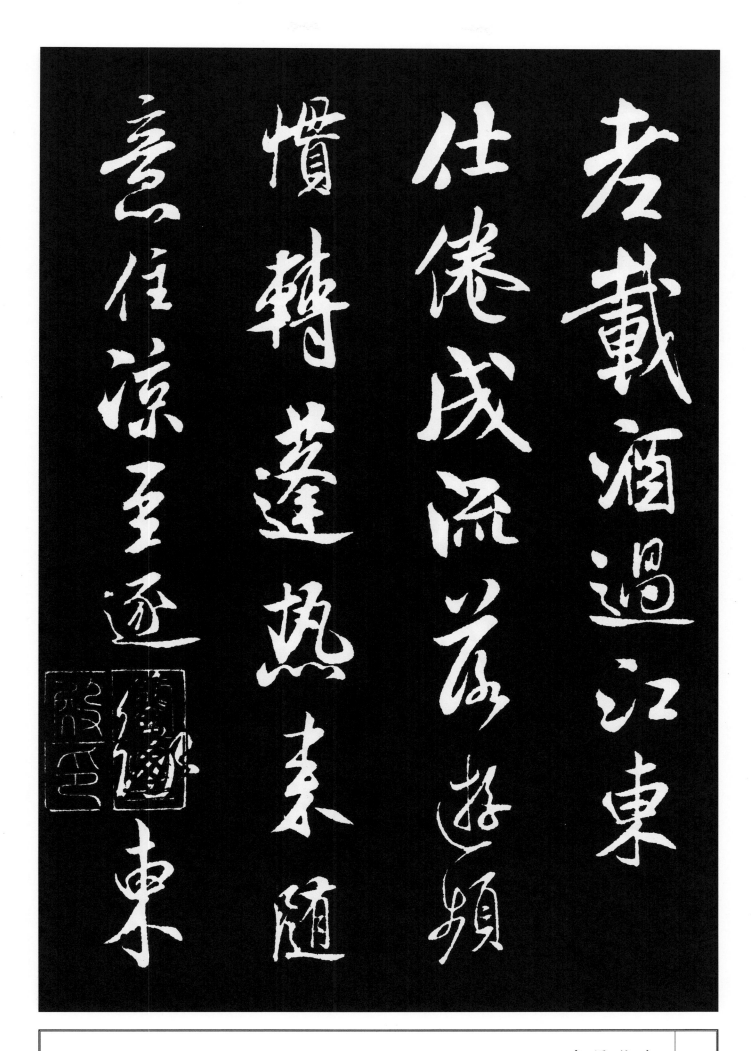

释文

老载酒过江东
仕倦成流落游频
惯转蓬热来随
意住凉至逐缘
东

入境親疎集他鄉
彼此同暖衣重食
飽但覺愧梁鴻
旅食緣交駐浮家

為興来句留荆水
話襟向下峯開過
刺如尋戴遊梁定
賦枚漁歌堪畫處

释文

为兴来句留荆水
话襟向下峰开过
�如寻戴游梁定
赋枚渔歌堪画处

又有鲁公陪
密友从春拆红薇
过夏荣团枝殊自
得顾我若含情漫

释文

又有鲁公陪
密友从春拆红薇
过夏荣团枝殊自
得顾我若含情漫

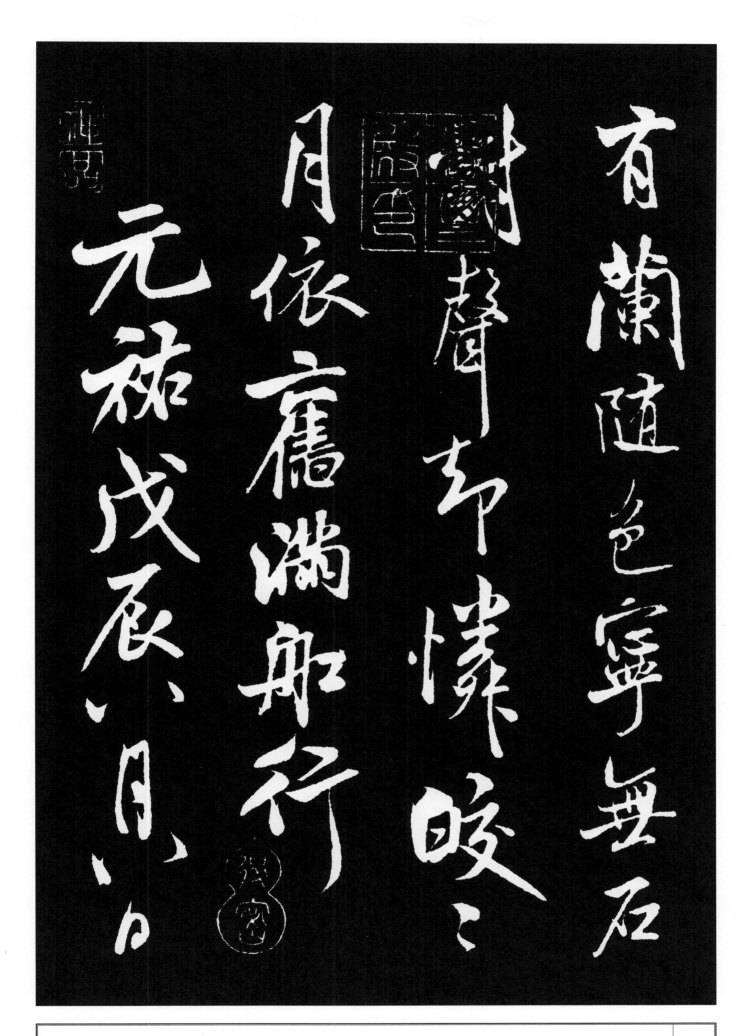

释文

有兰随色宁无石
对声却怜皎皎
月依旧满舡行
元祐戊辰八月八日

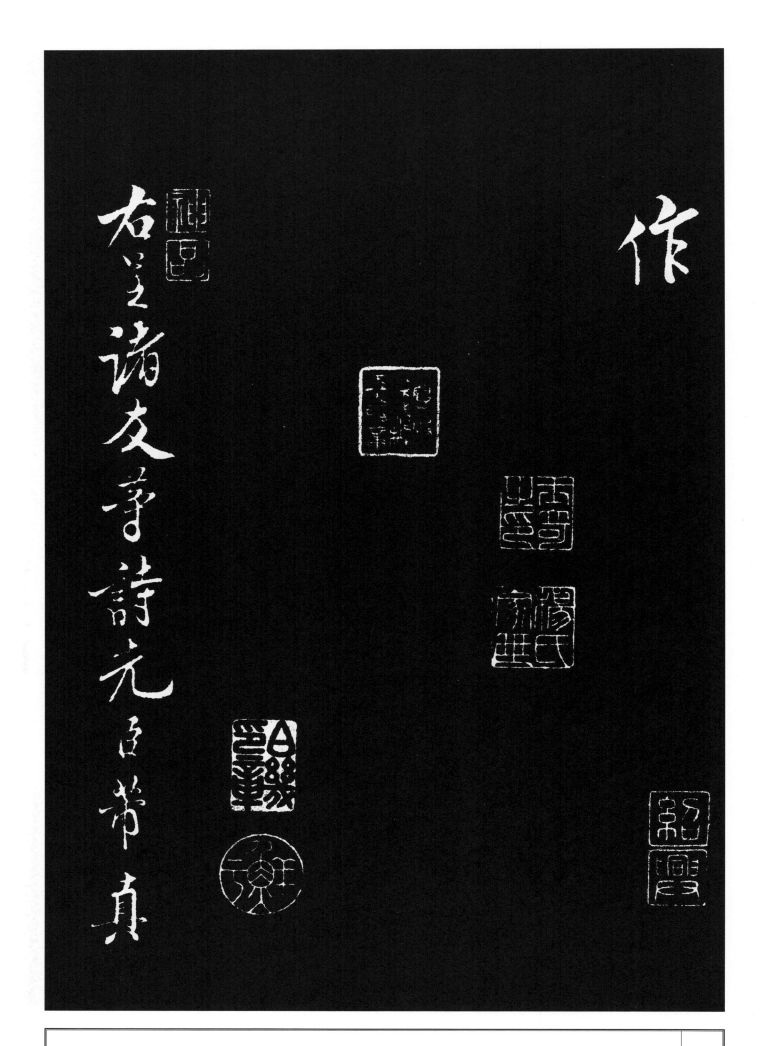

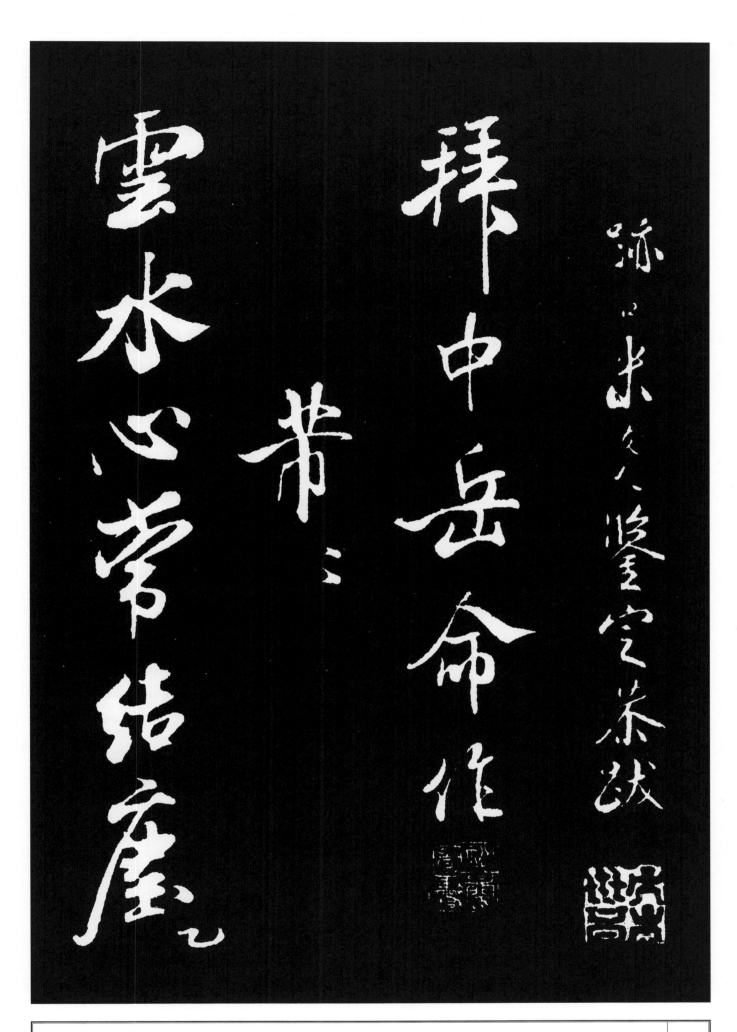

迹□米□□鉴定恭跋

米芾《拜中岳命作帖》

拜中岳命作

芾

云水心常结尘

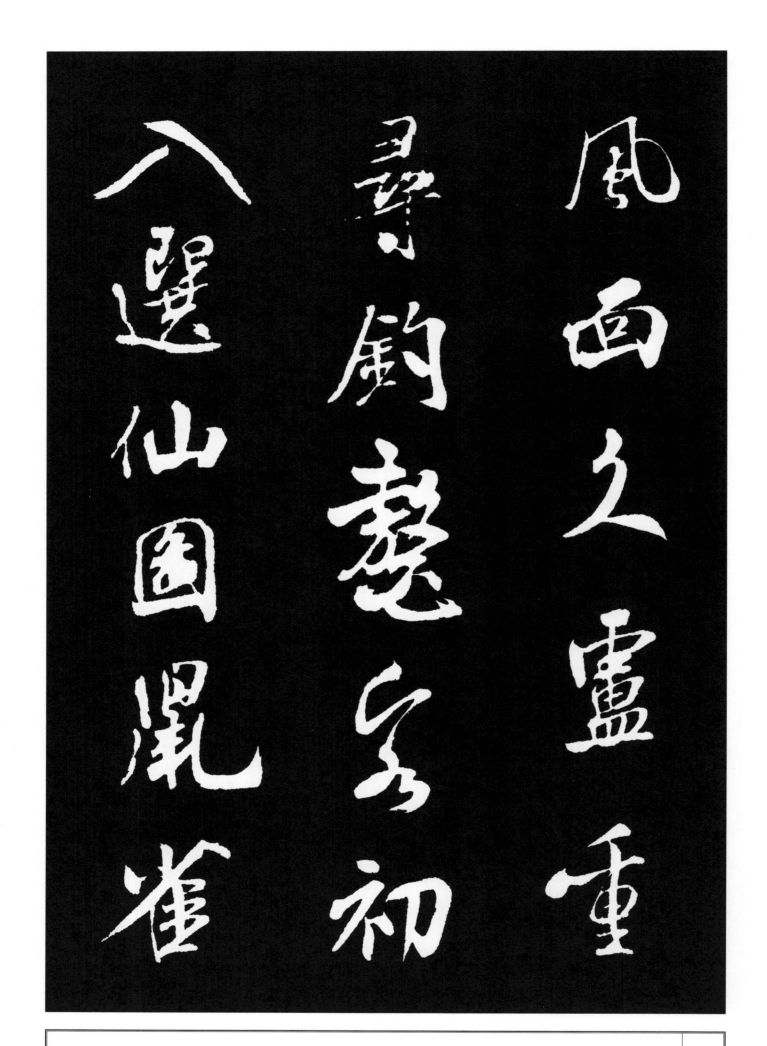

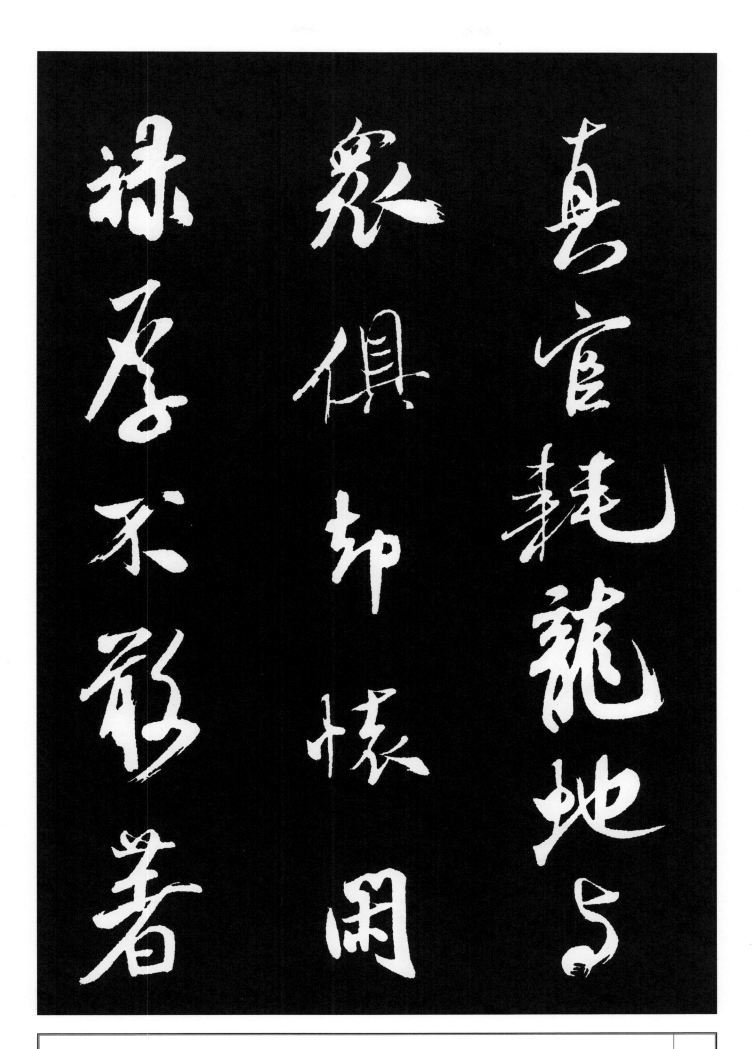

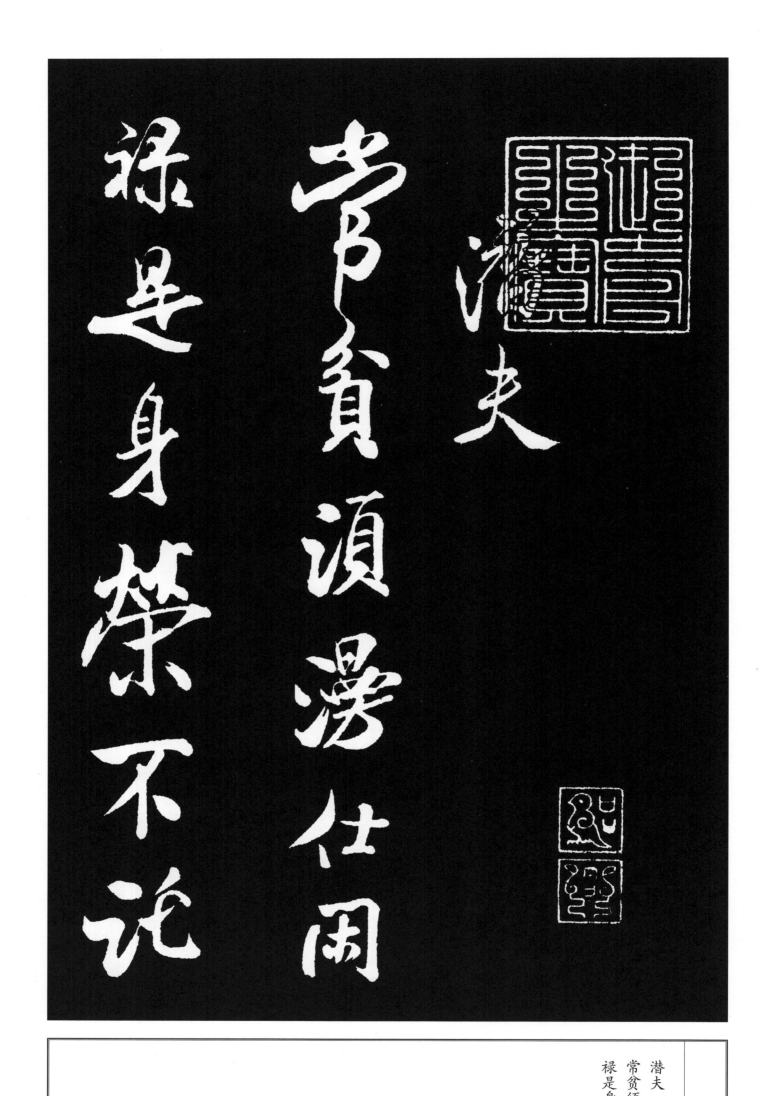

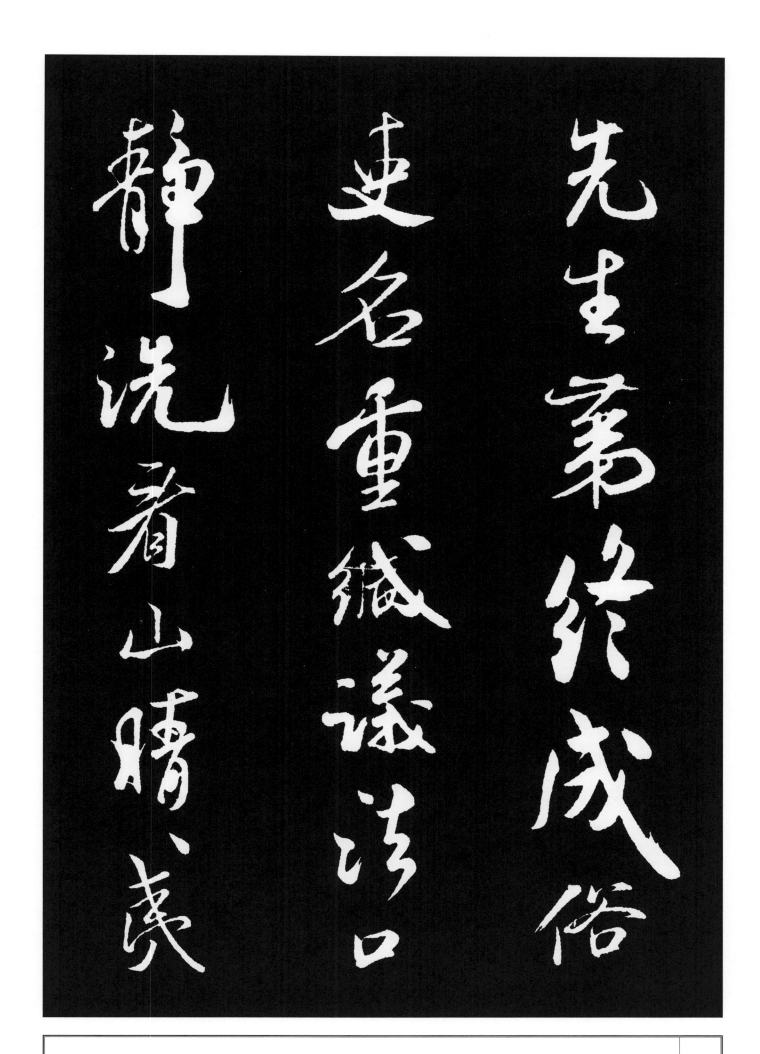

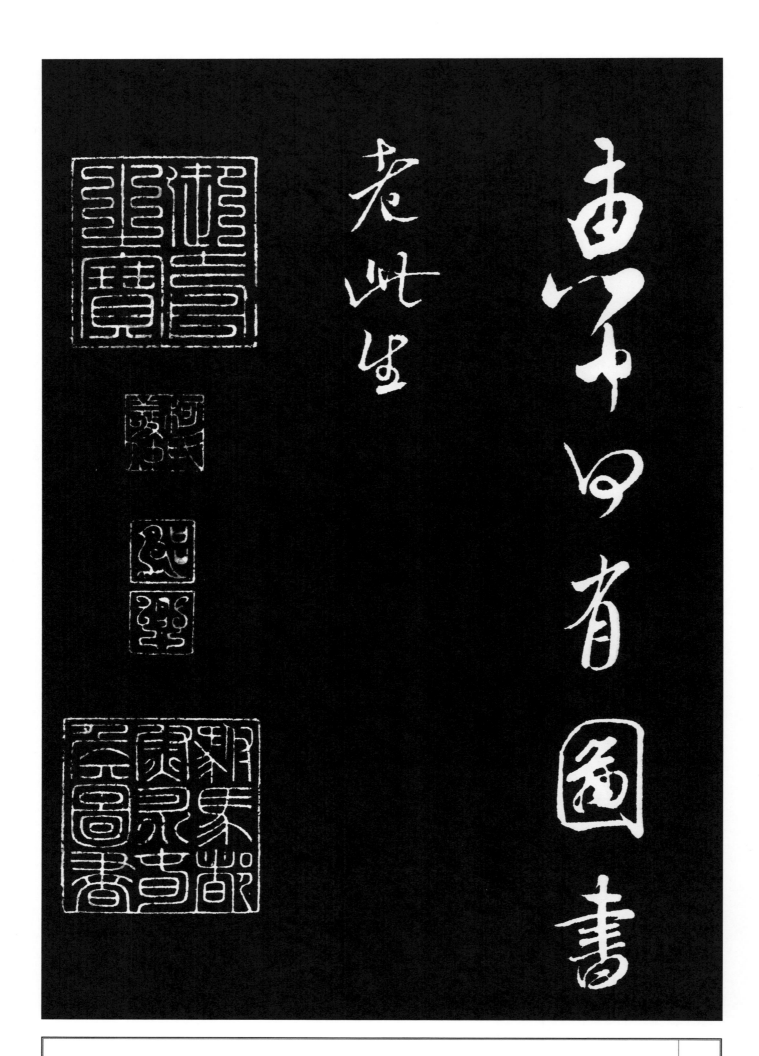

惠中何有图书
老此生

30

大蘇公謂米南宮清雄絕俗之文超妙
入神之字當時已為識者所賞如此況後
世誦其詩觀其書跡者贰至四十三年
癸巳歲正月七日陸養正出此見示於玄
素齋中觀已謹識倪瓚

释文

倪赞跋
大苏公谓米南宫清雄
绝俗之文超妙
入神之字当时已为识
者所赏如此况后
世诵其诗观其书迹者
哉至正十三年
癸巳岁正月七日陆养
正出此见示于玄
素斋中观已谨识倪瓒

昨日陳攬戩戩之膡
鹿浮鹿宜俟之已約
束後生同人莫不用煩
他人也輆之只如平
生十官如到部未缘面

米芾《陈揽帖》

昨日陈揽戢戢之胜
鹿得鹿宜侯之已约
束后生同人莫不用烦
他人也輆之只如平
生十官如到部未缘面

释文

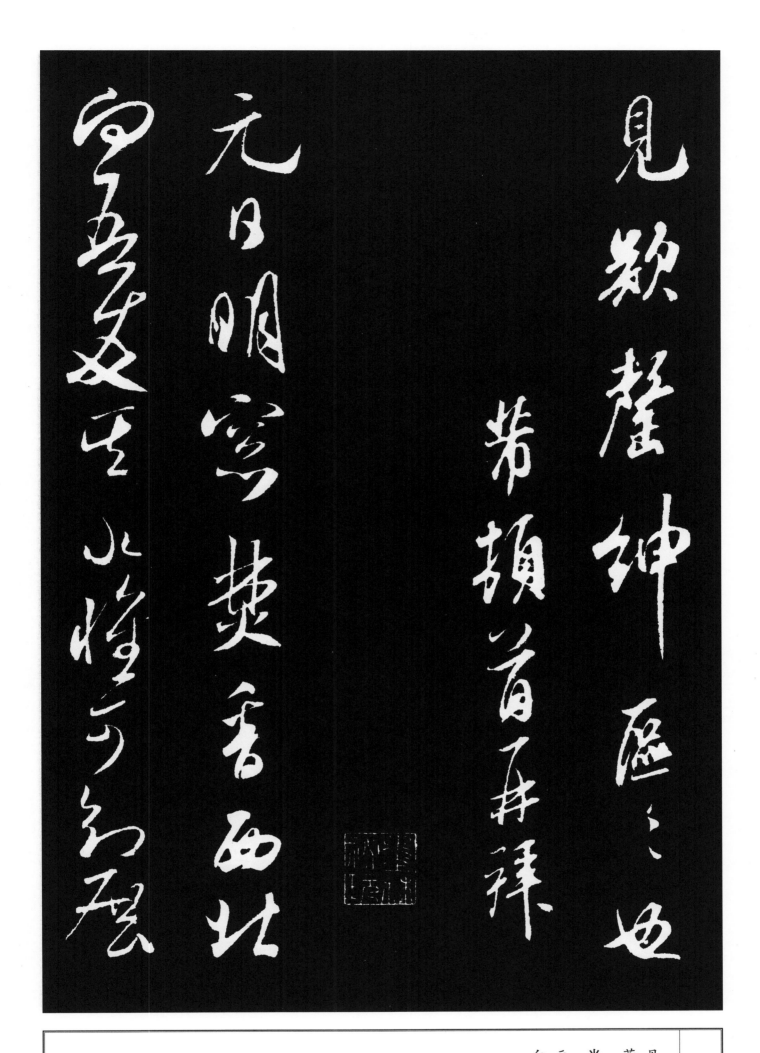

释 文

见欲罄绅区区也
芾顿首再拜
米芾《元日帖》
元日明窗焚香西北
向吾友其永怀可知展

文皇大令阅不及
他书临写数本不成
信真者在前气焰慑
人也有暇作谱友一
笑于事外新岁匆

35

释文

已近古但少为蔡君谟
脚手尔余无可道也以
稍用意若得大年千
文必能顿长爱其有偏
侧之势出二王外也又
无

36

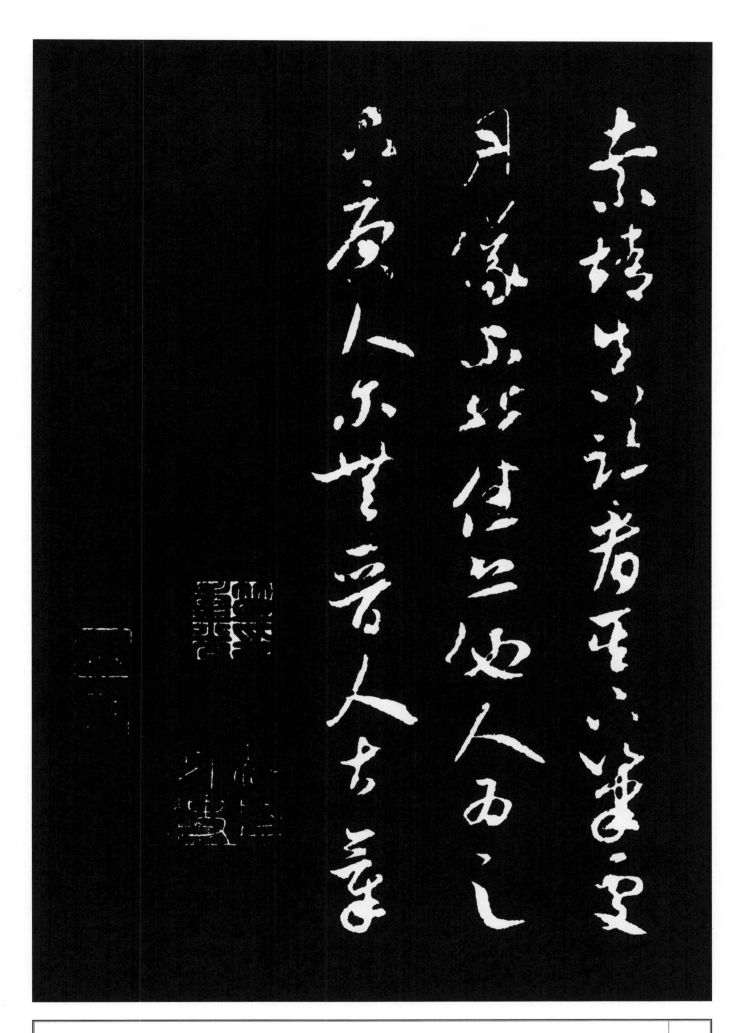

释文

索靖真迹看其下笔处
月仪不能佳恐他人为
之
只唐人尔无晋人古气

米芾《中秋登海岱楼作诗帖》

释文

中秋登海岱楼作

中秋登海岱楼作
目穷淮海两如银
万道虹光育蚌珍
天上若无修月户
桂枝撑损向西轮

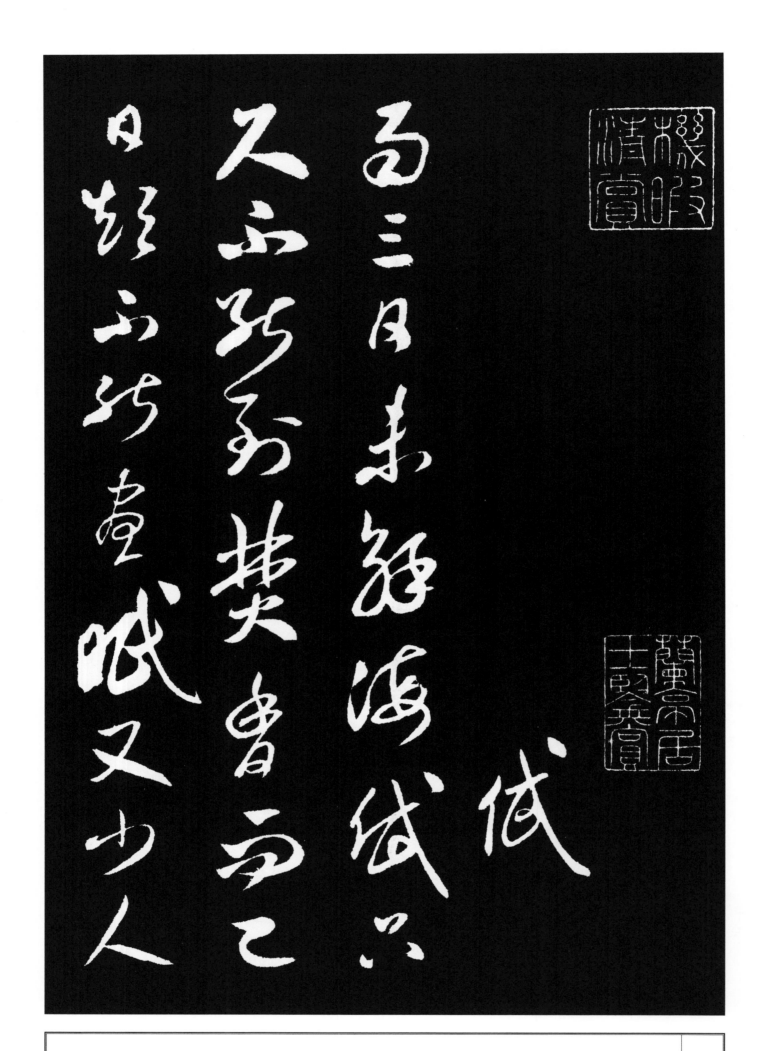

释 文

米芾《焚香帖》

雨三日未解海岱只
尺不能到焚香而已
日短不能昼眠又少人

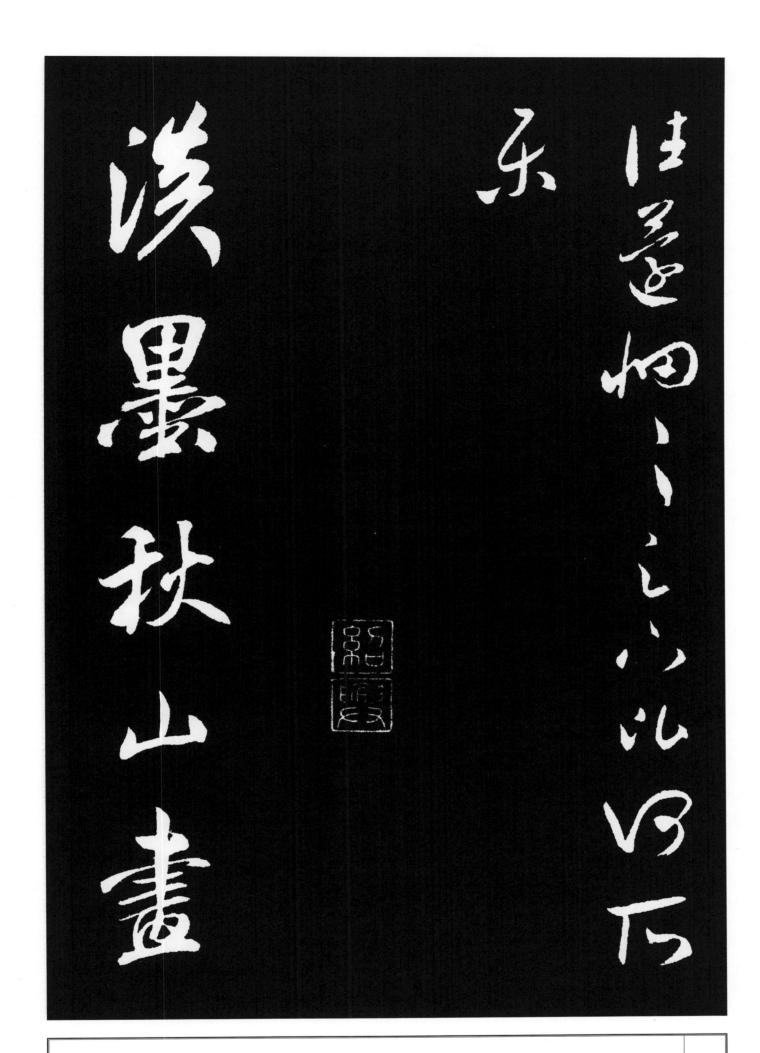

释　文

米芾《淡墨秋山诗帖》

淡墨秋山画

乐

往还惘惘足下比何所

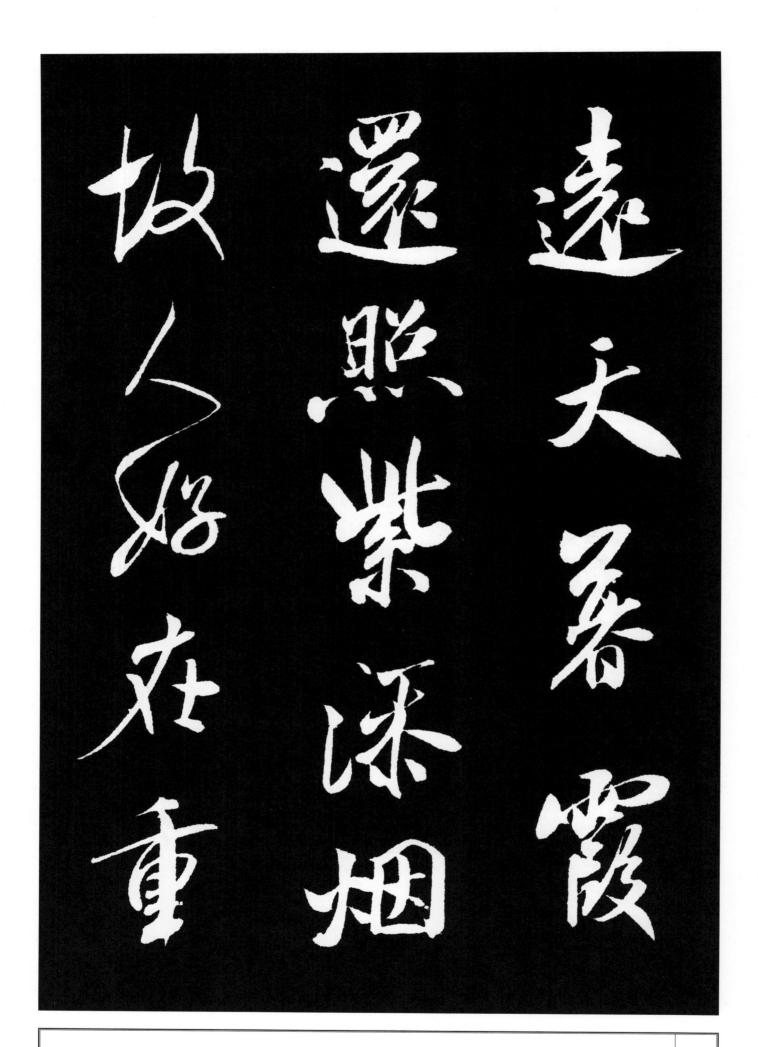

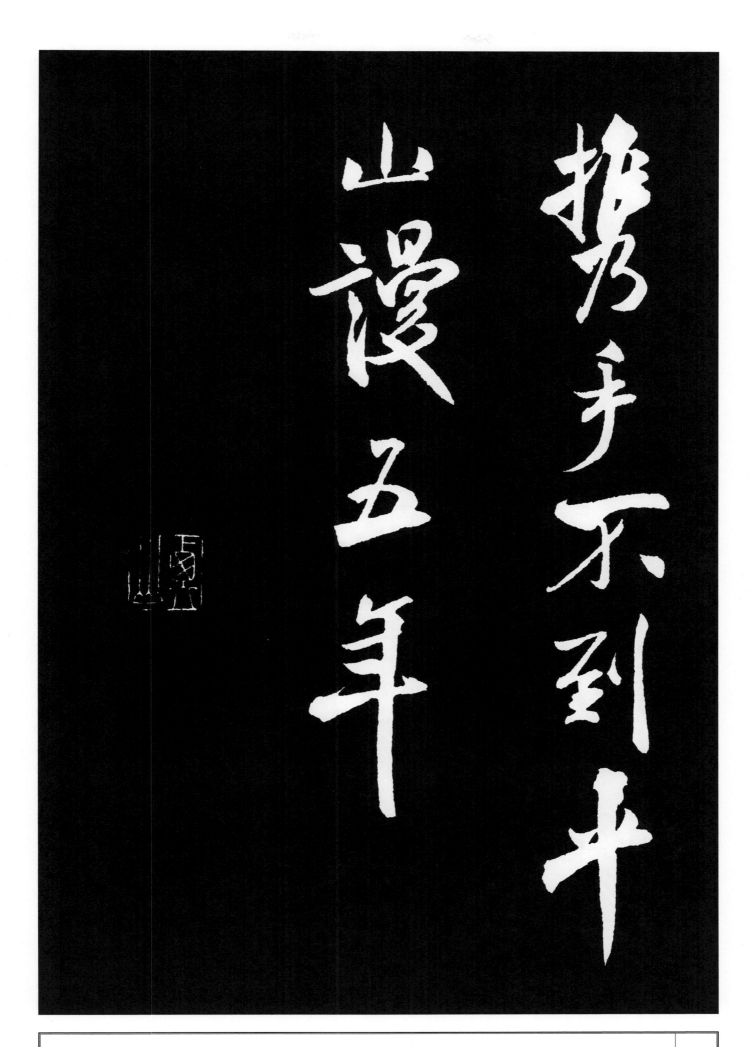

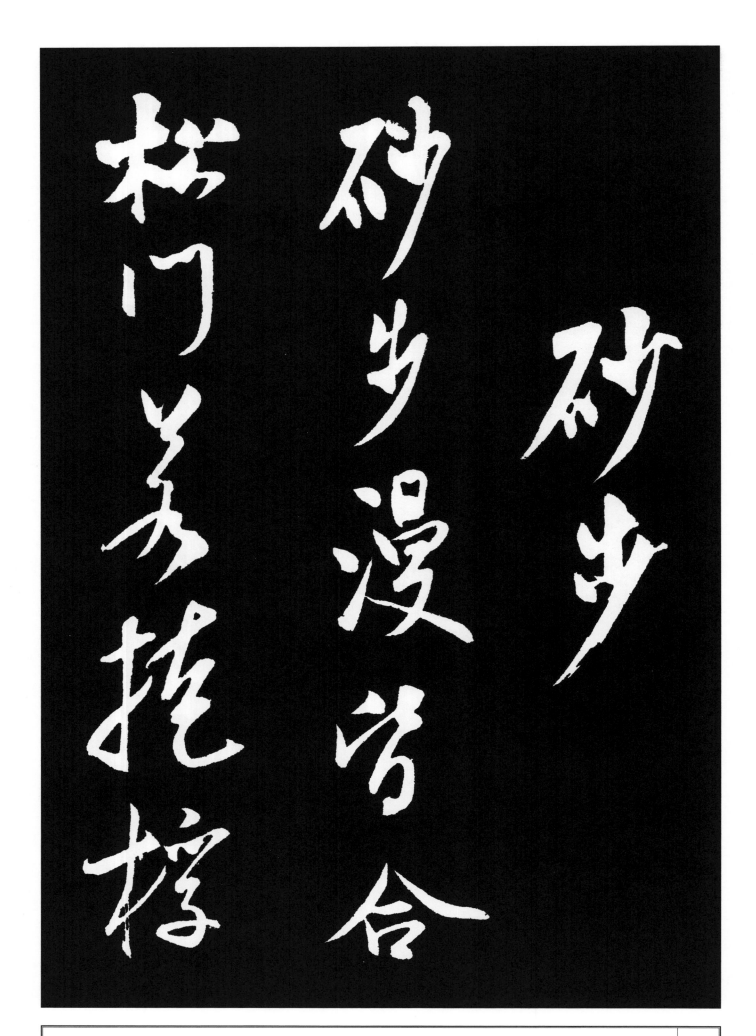

米芾《砂步诗帖》

砂步

砂步漫皆合

松门若掩桴

释 文

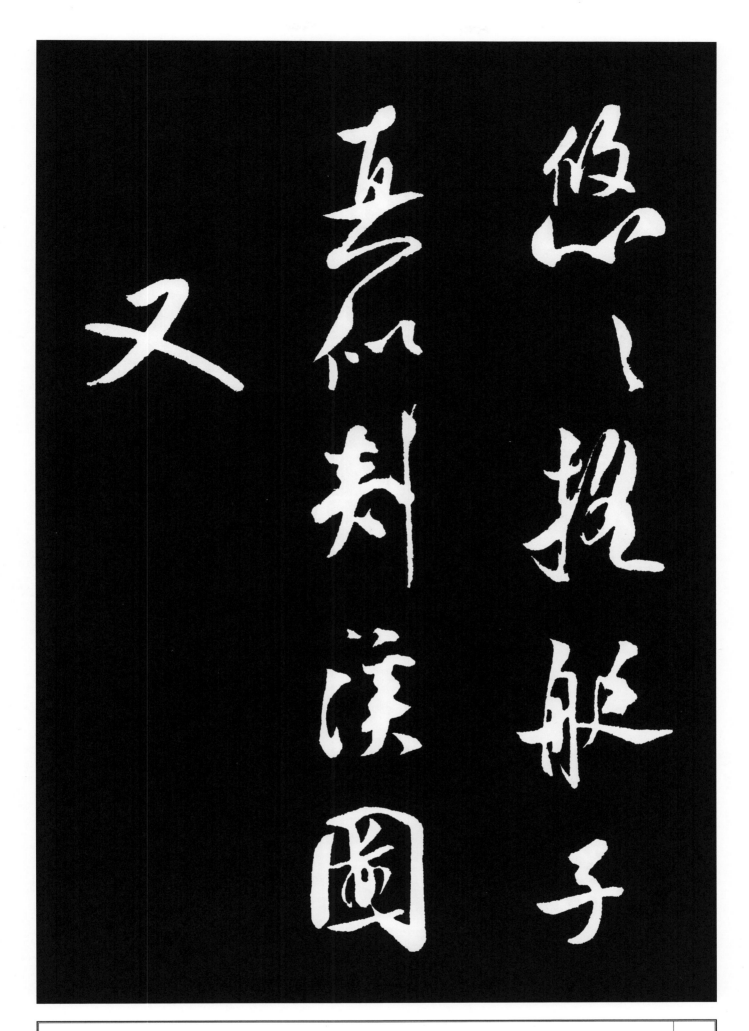

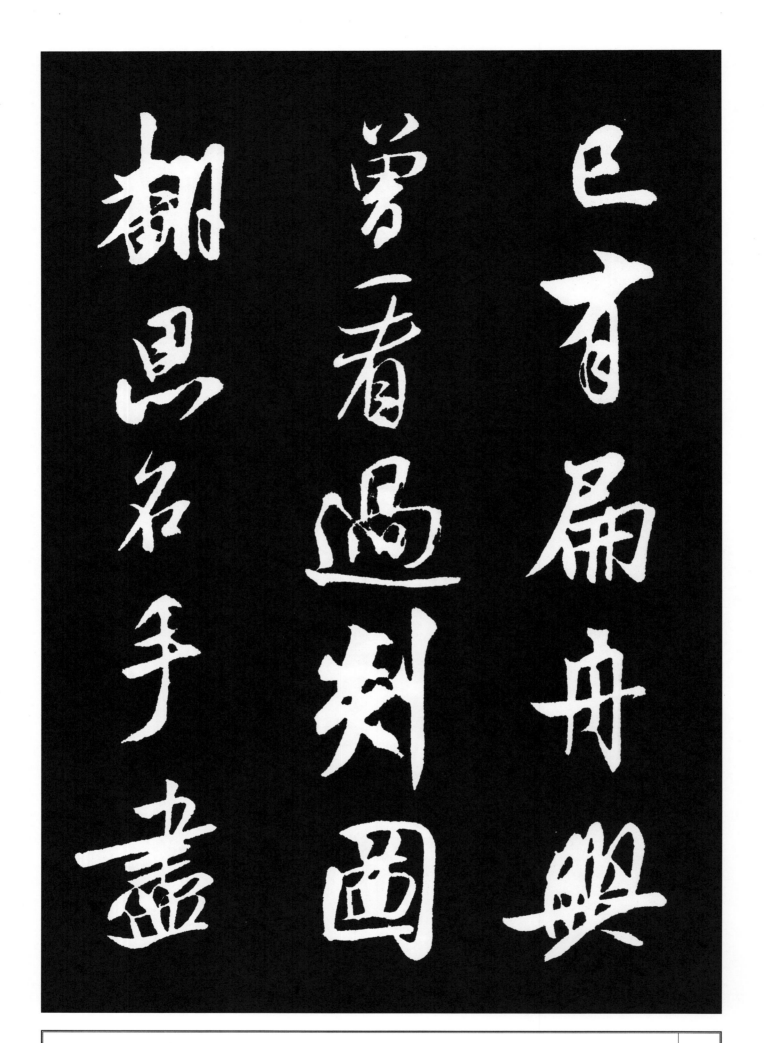

巳有扁舟兴
曾看过剡图
翻思名手尽

谁复费工夫

秋暑憩多景楼

纵目天容旷披襟

谁复费工夫
米芾《秋暑憩多景楼帖》
秋暑憩多景楼
纵目天容旷披襟

释 文

海共開山光隨眦到
雲影度江來世界
漸雙足惟未入閩生涯
付一杯橫風多景

释文

海共开山光随眦到
云影度江来世界
渐双足惟未入闽生涯
付一杯横风多景

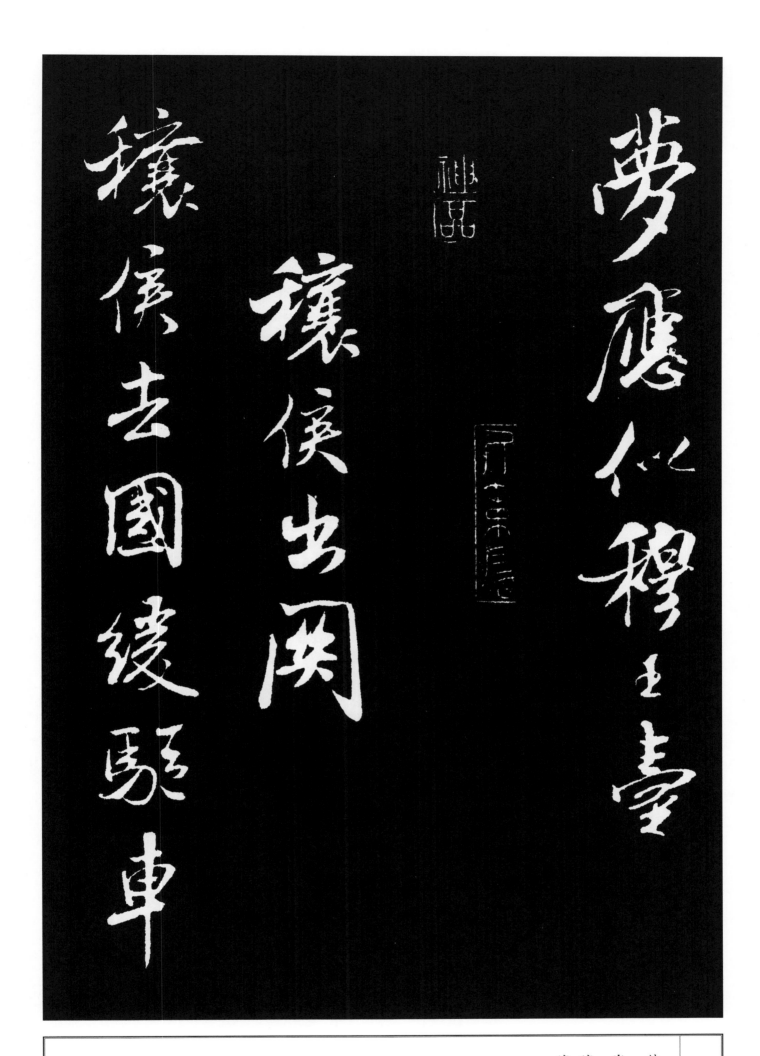

释 文

梦应似穆王台
米芾《穰侯出关诗帖》
穰侯出关
穰侯去国缓驱车

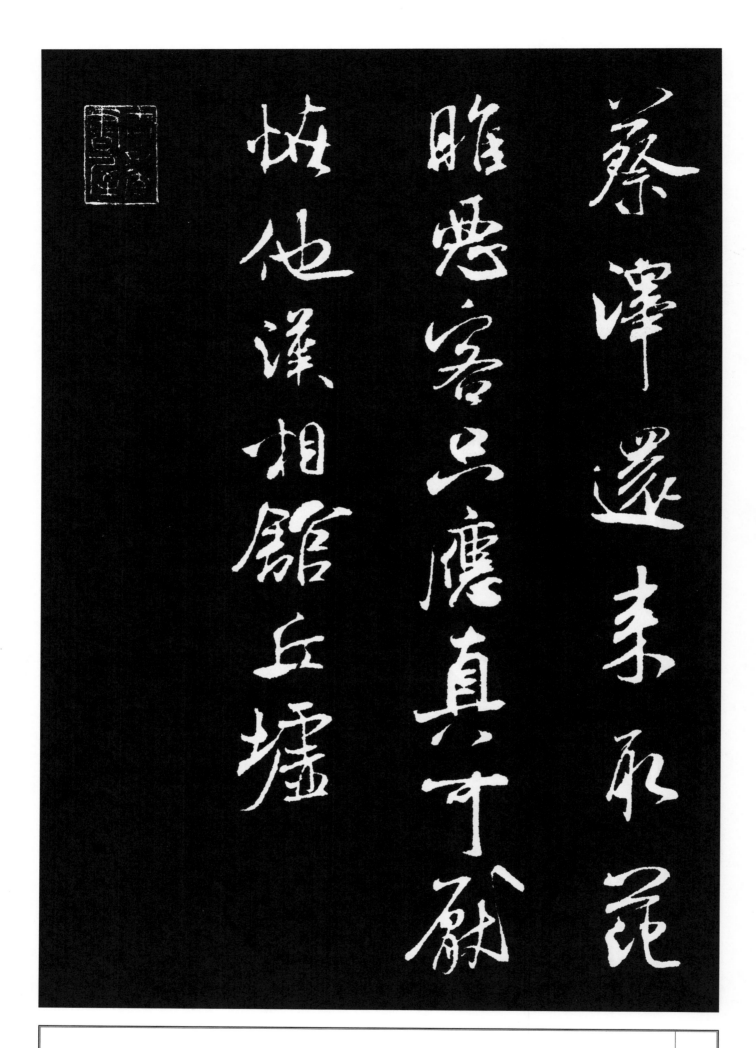

蔡泽还来取范
睢恶客只应真可厌
怪他汉相馆丘墟

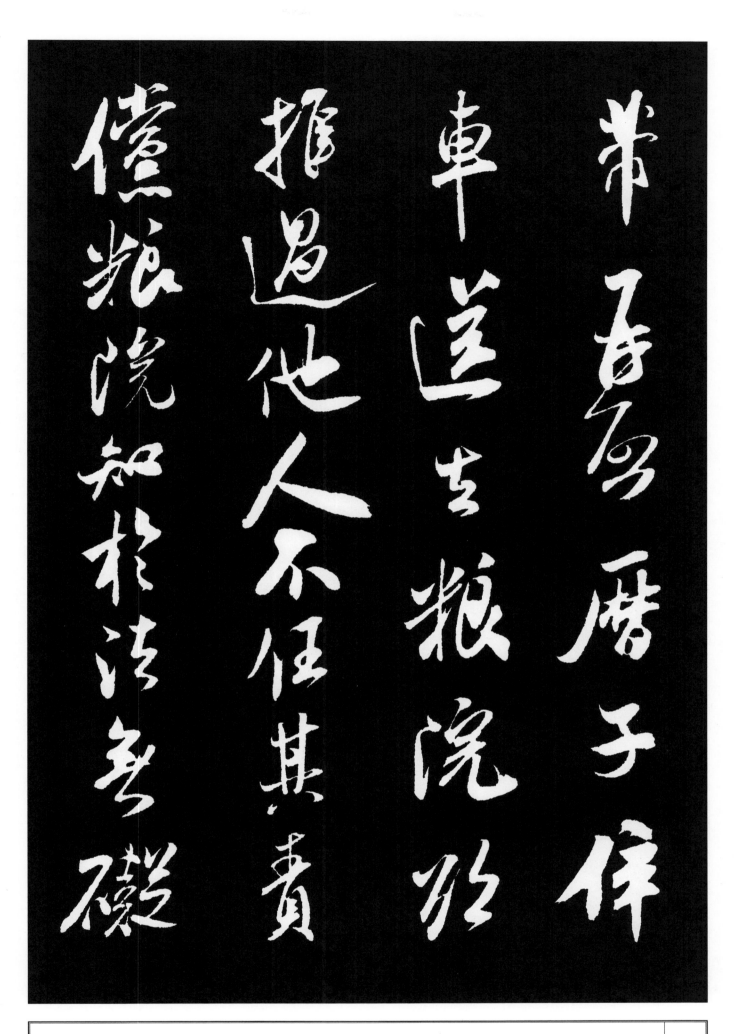

米芾《粮院帖》

芾再启历子倅
车送去粮院欲
推过他人不任其责
傥粮院知于法无碍

即自勘使句院自駁駁
處即求直之端也
度此事必辨於上
乃巳幸

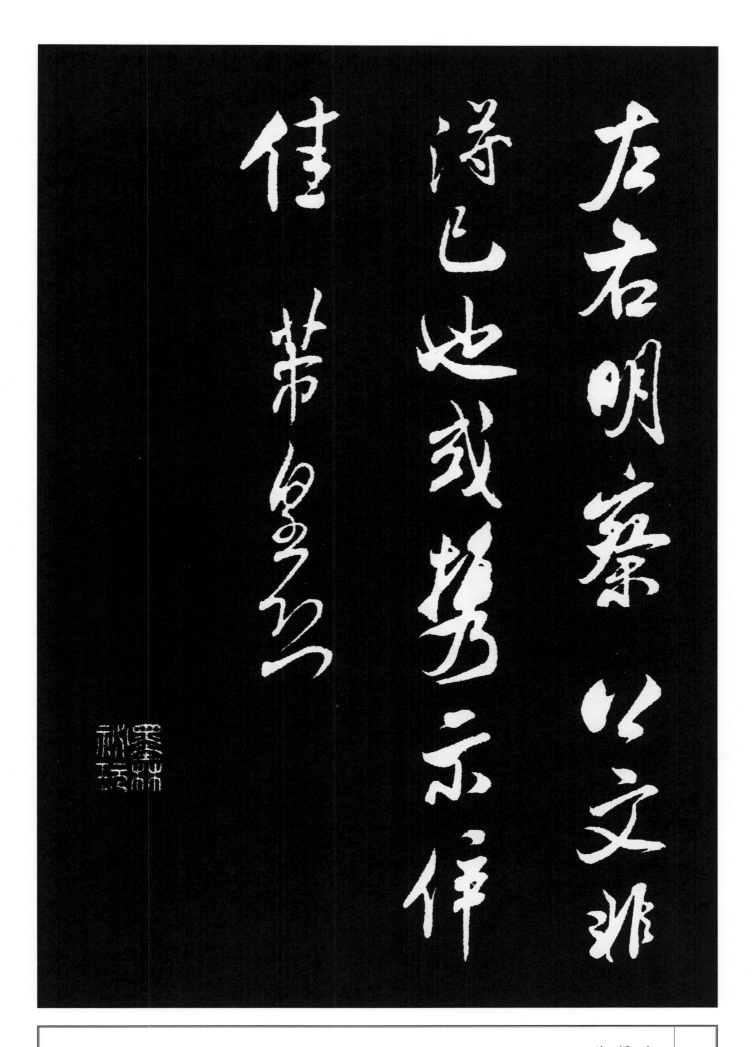

释　文

左右明察公文非
得已也或携示倅
佳　苻皇恐

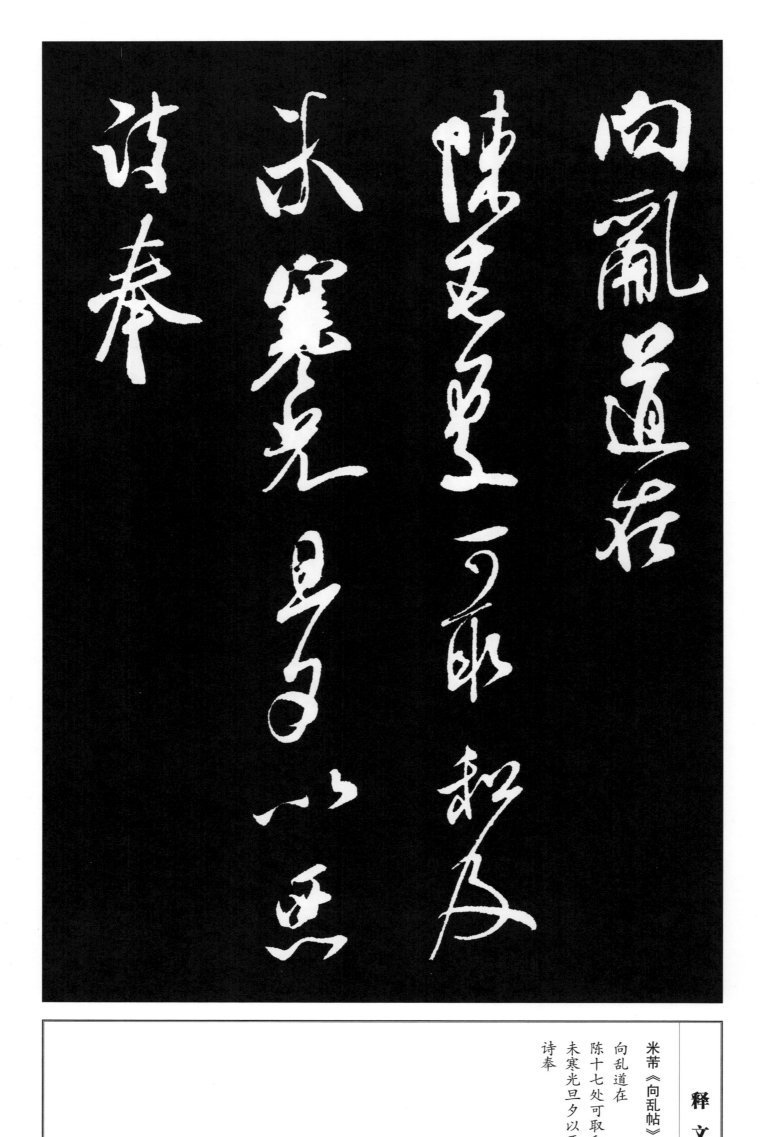

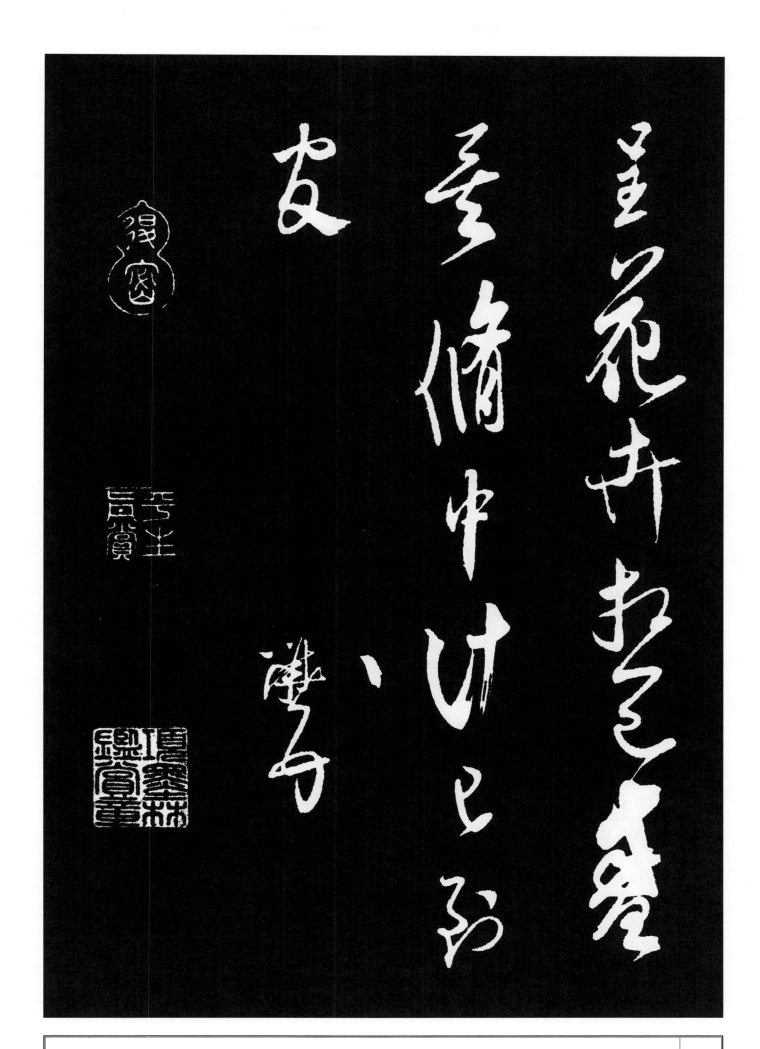

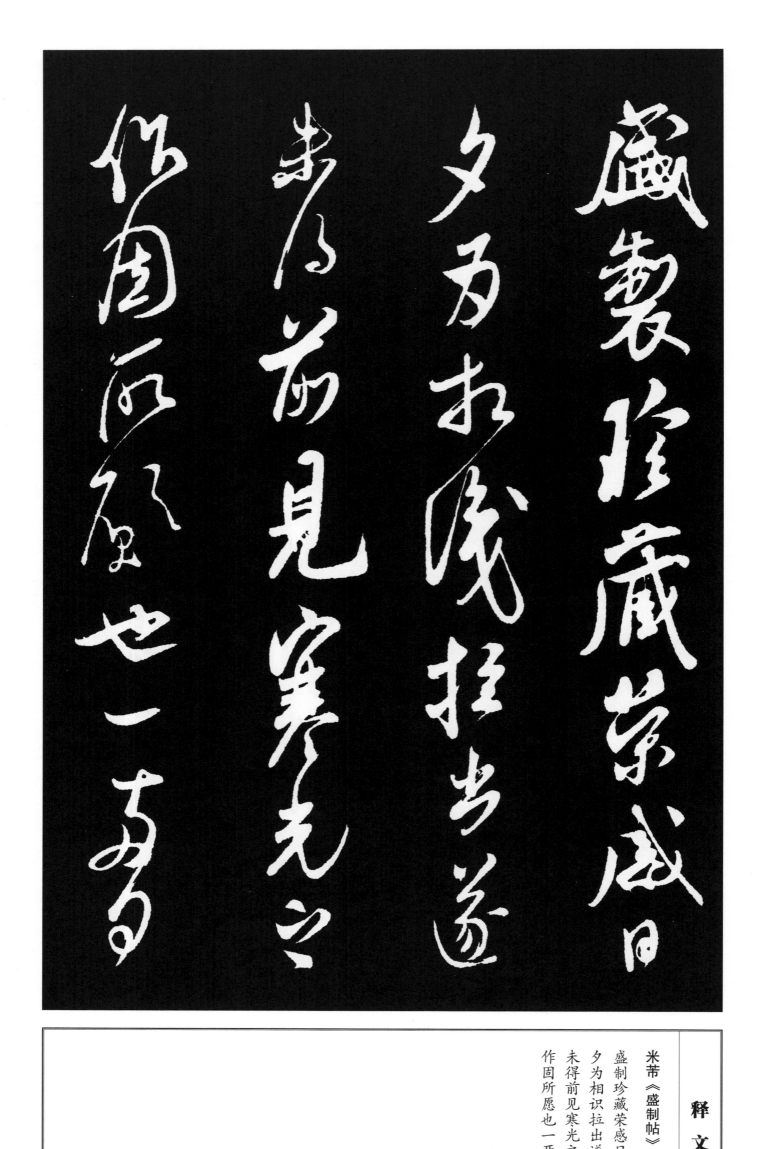

米芾《盛制帖》
盛制珍藏荣感日
夕为相识拉出遂
未得前见寒光之
作固所愿也一两日

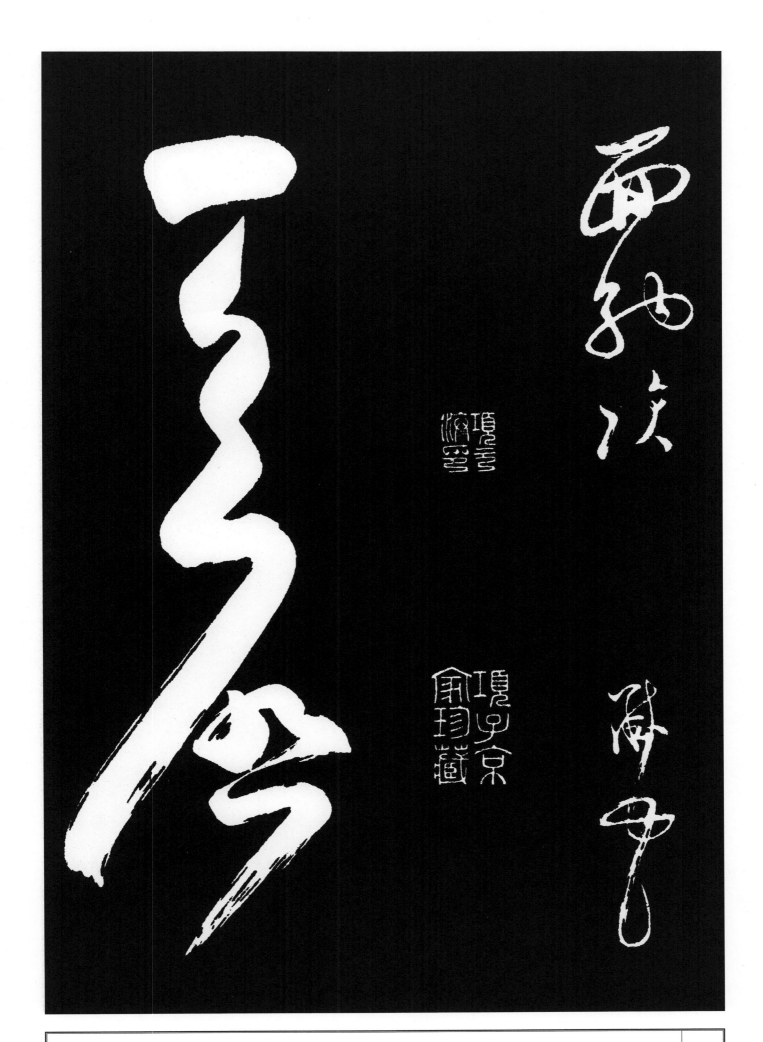

面纳次　散顿首
天启

57

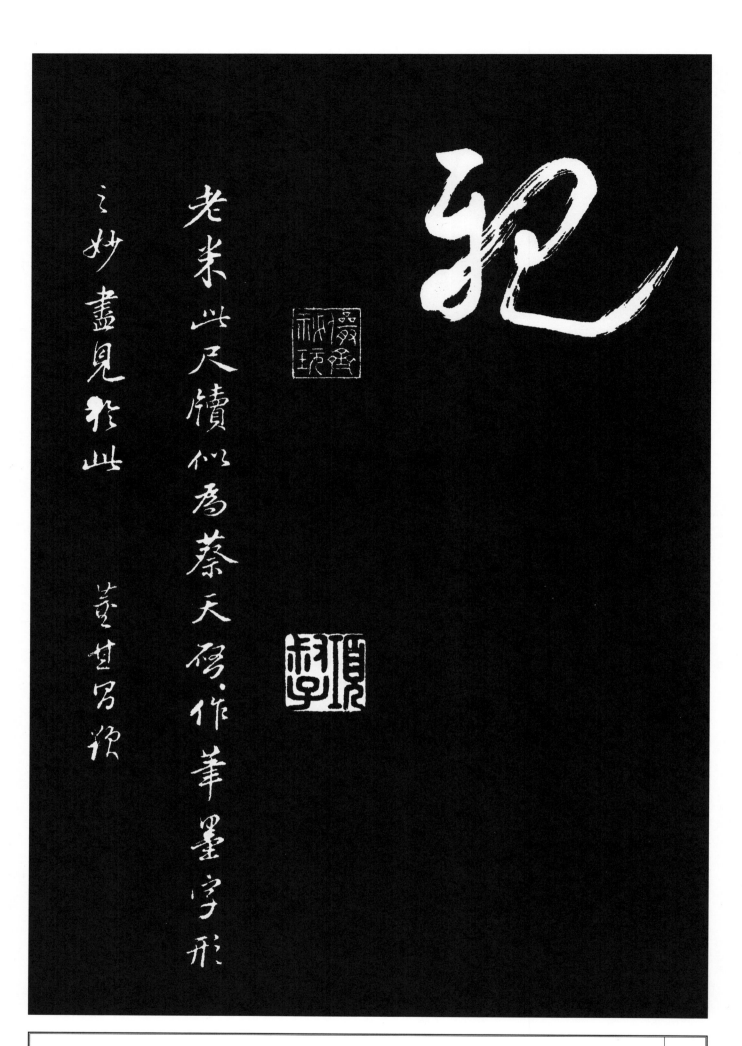

58

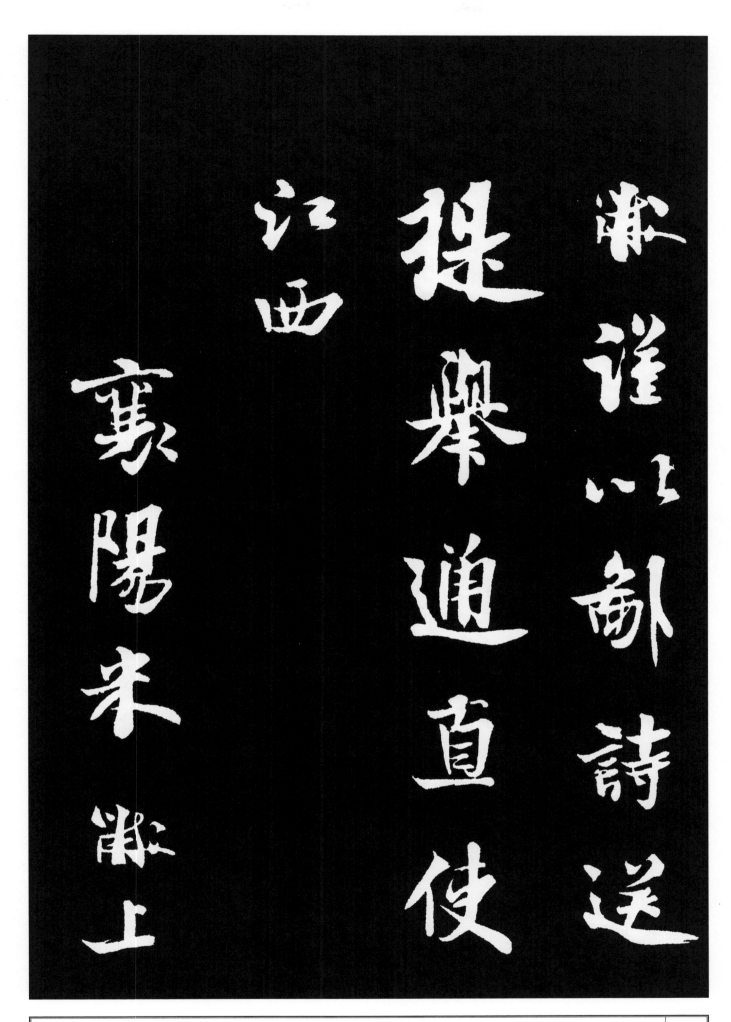

釋文

米芾《三吴帖》
黻谨以鄙诗送
提举通直使
江西
襄阳米黻上

三吴有丈夫气
欲吞海水开口论
世事借箸对
天子瑞节高如松

释文

一歲袋繁使秋水
浮湘月樽酒屢
覯山之别不可攀
寥雲看雲駛

释 文

一岁几繁使秋水
浮湘月樽酒屡
觏止言别不可攀
寥虚看云驶

十二月廿五日芾顿首
启辱教天下第一者
恐失了眼目但怵以相
知难却尔区区思仰

米芾《辱教帖》
十一月廿五日芾顿首
启辱教天下第一者
恐失了眼目但怵以相
知难却尔区区思仰

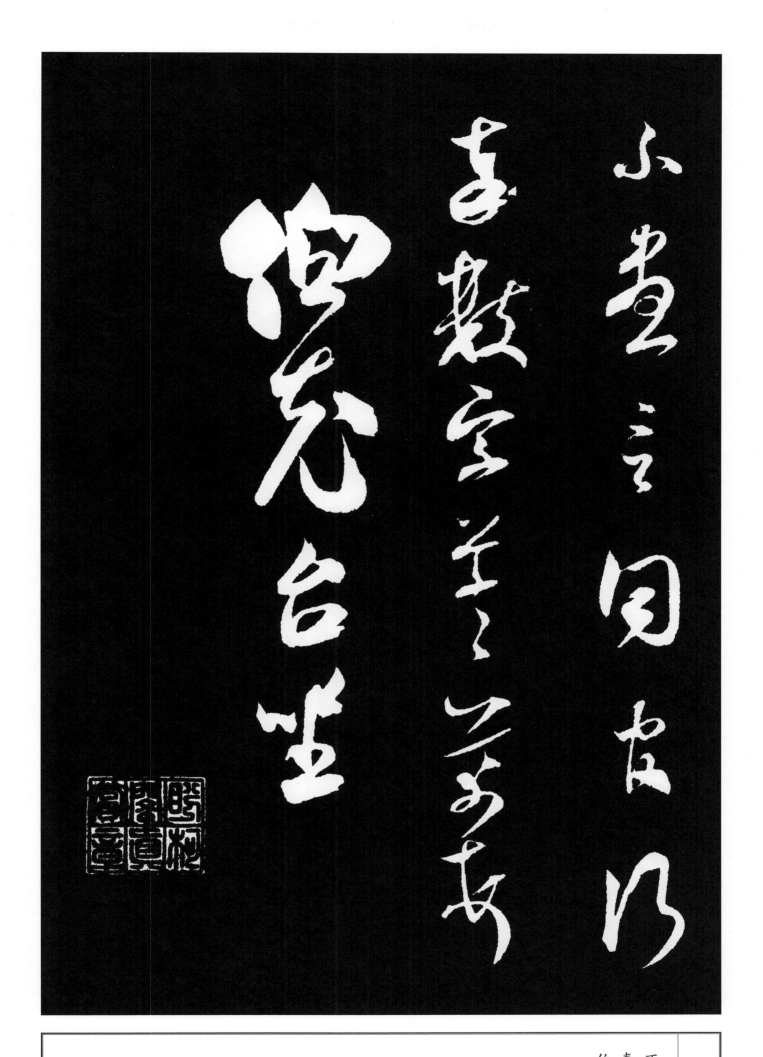

释 文

不尽言同官行
奉数字草草苹顿首
伯充台坐

63

米芾《彦和帖》
芾顿首启经宿
尊候冲胜山试
纳文府且看芭
山暂给一视其背

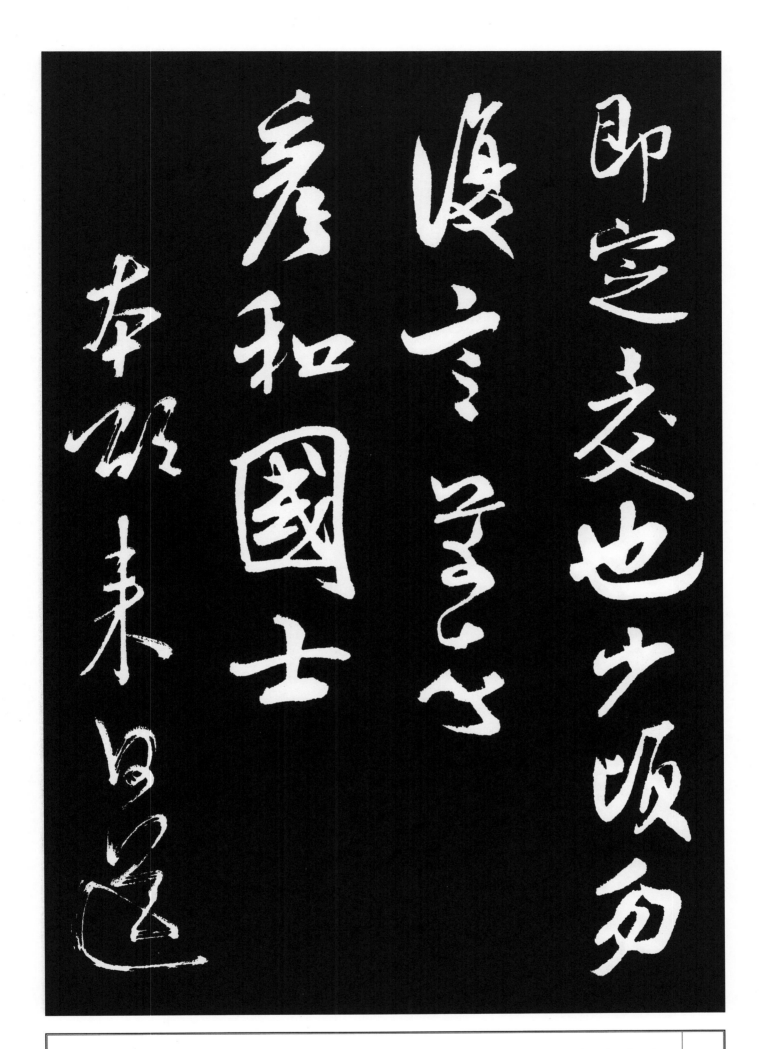

释 文

即定交也少顷勿
复言芾顿首
彦和国士
本欲来日送

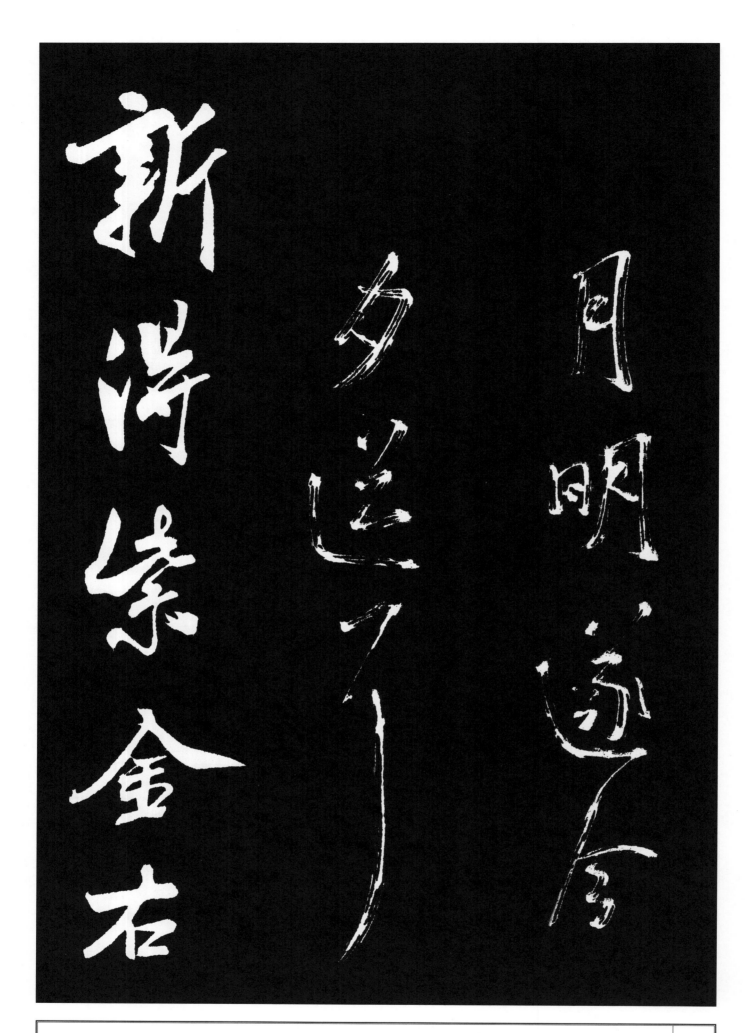

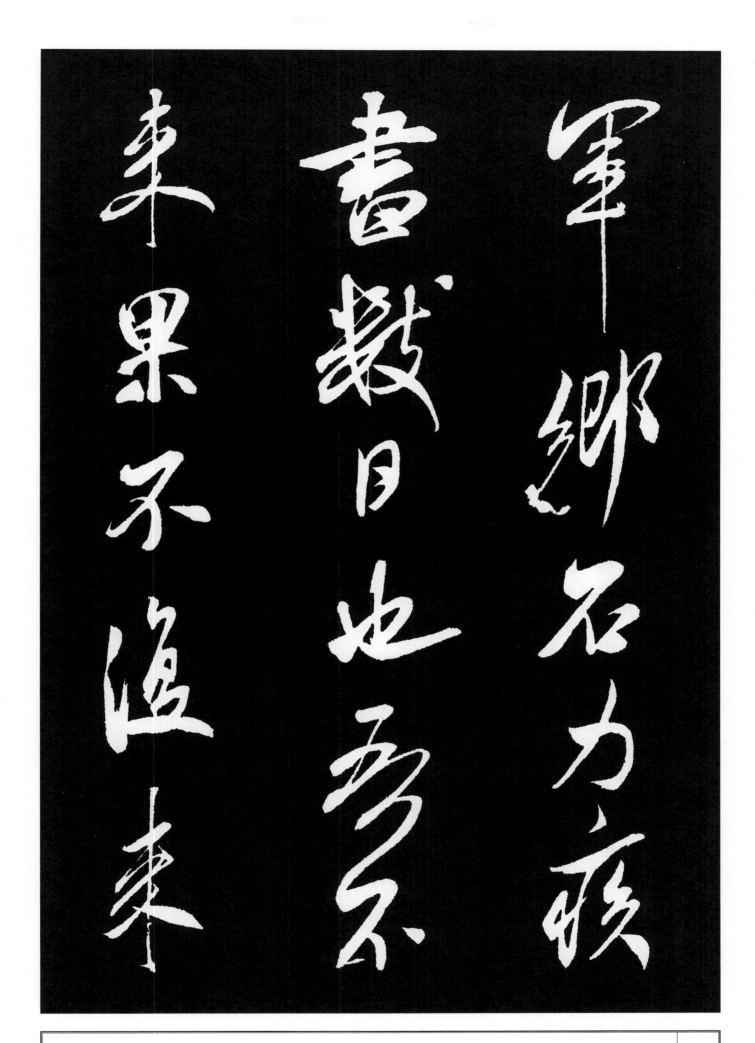

军乡石力疾
书数日也吾不
来果不复来

释 文

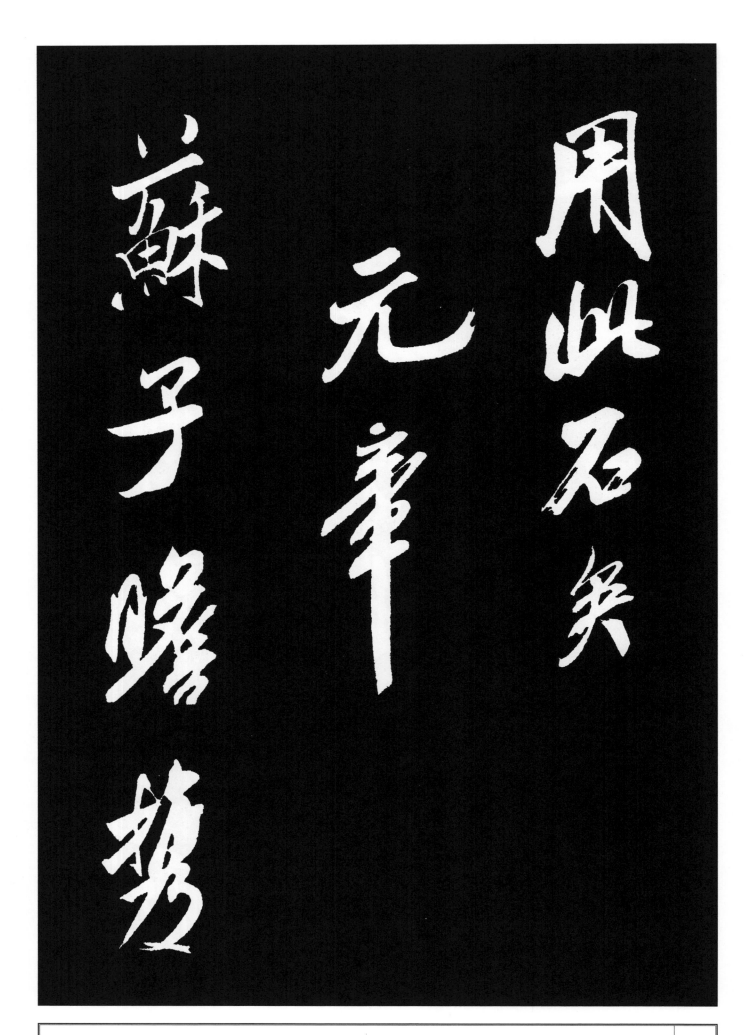

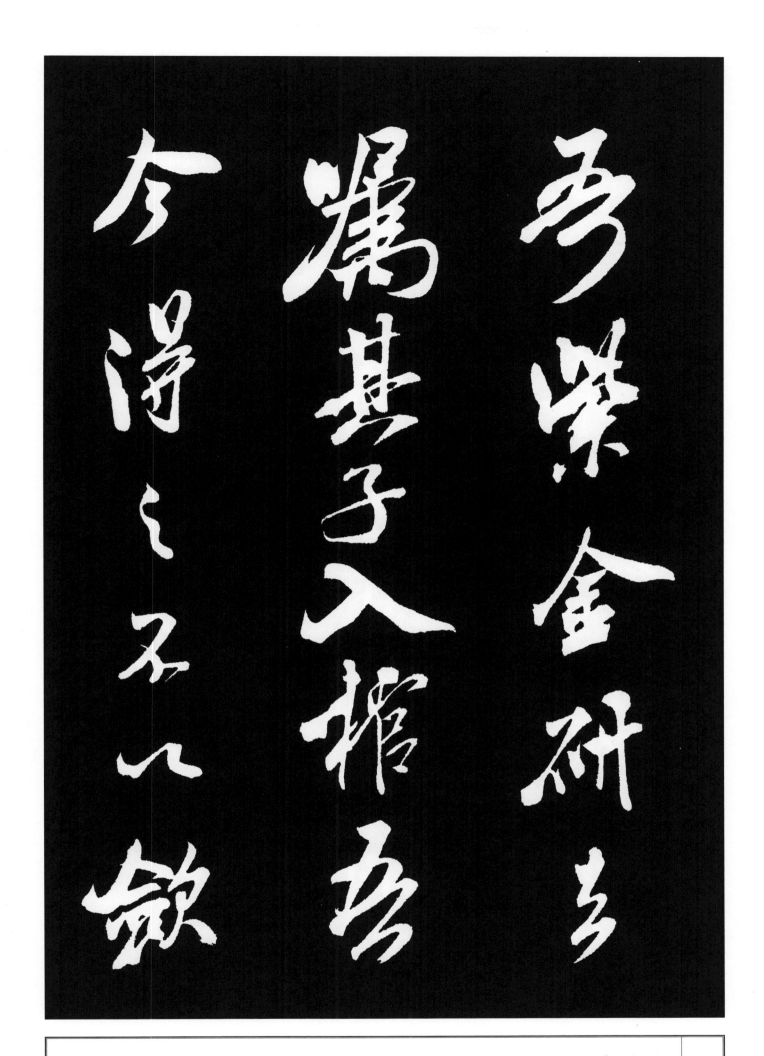

69

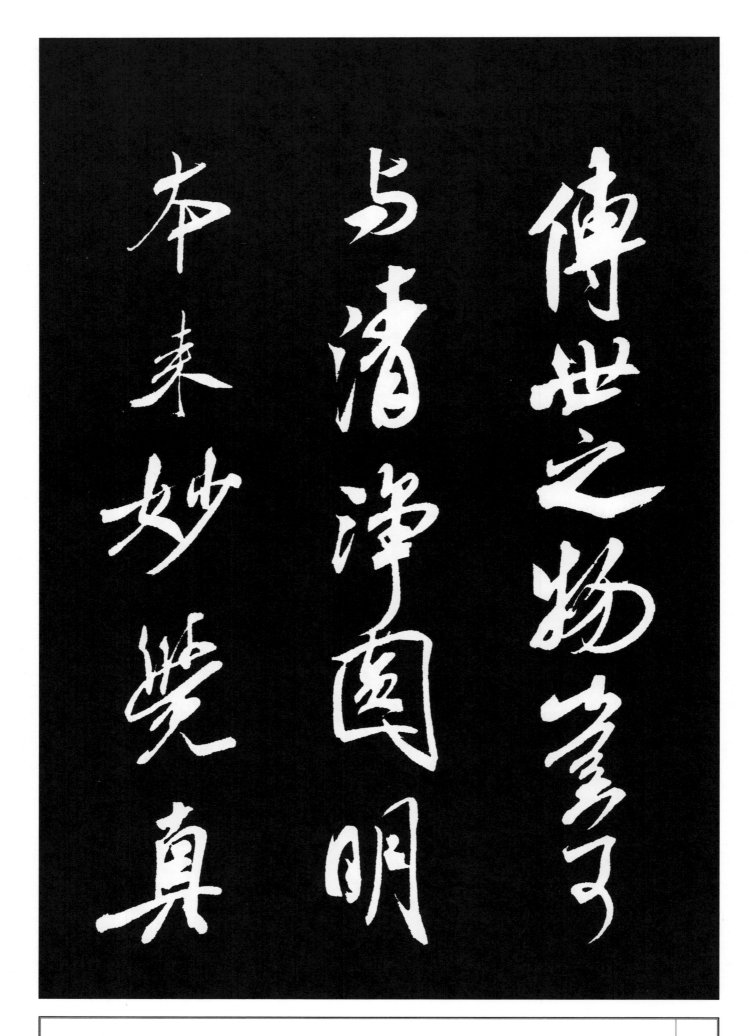

传世之物岂可
与清净圆明
本来妙觉真

释文

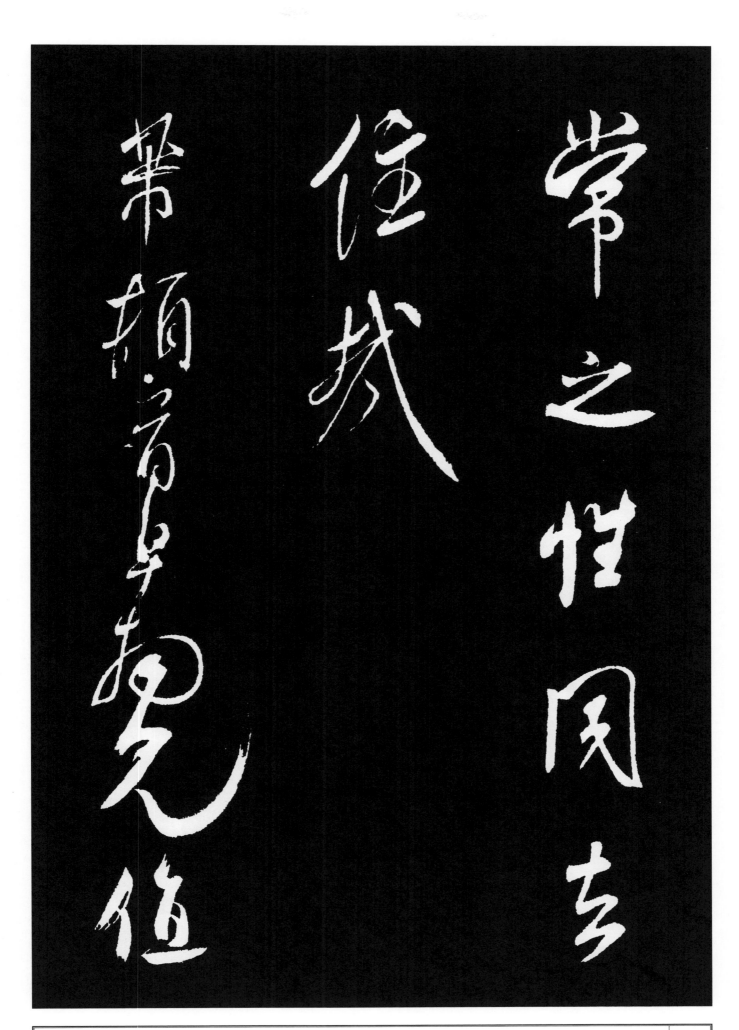

71

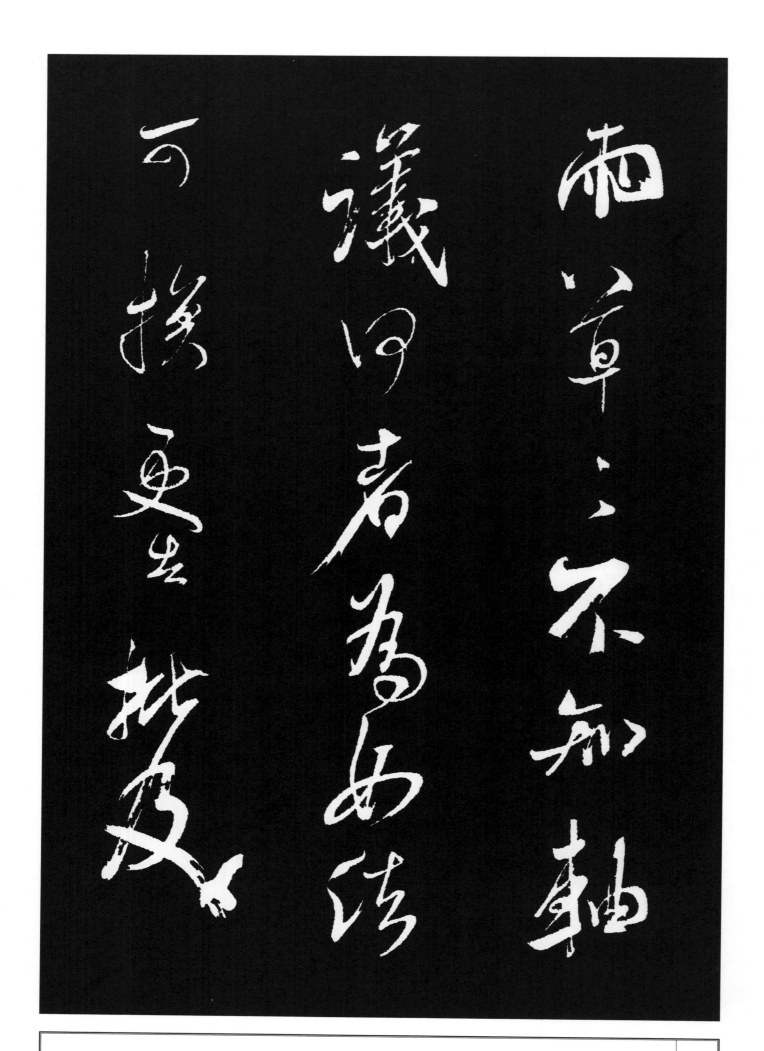

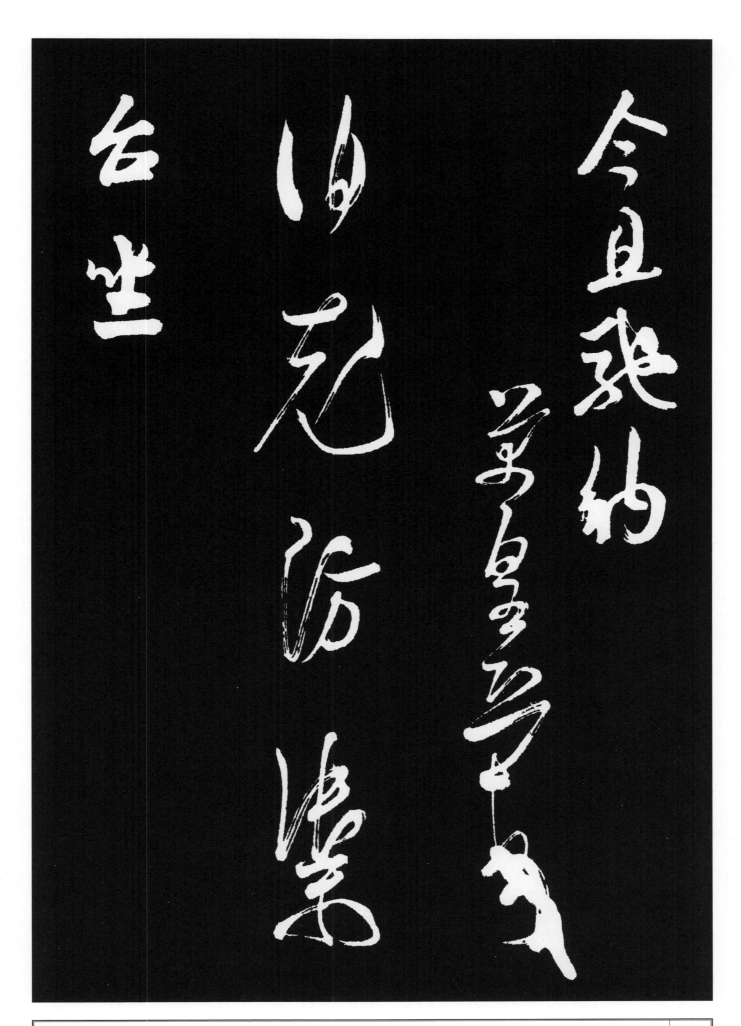

释文

今且驰纳
苻皇恐顿首
伯充防御
台坐

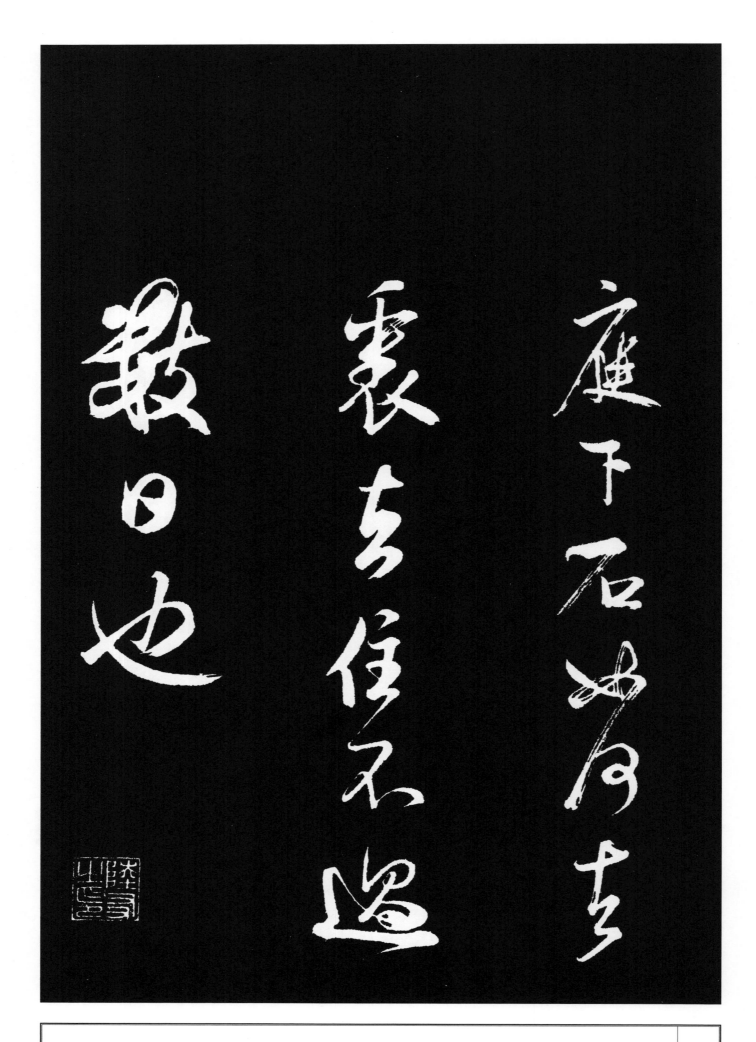

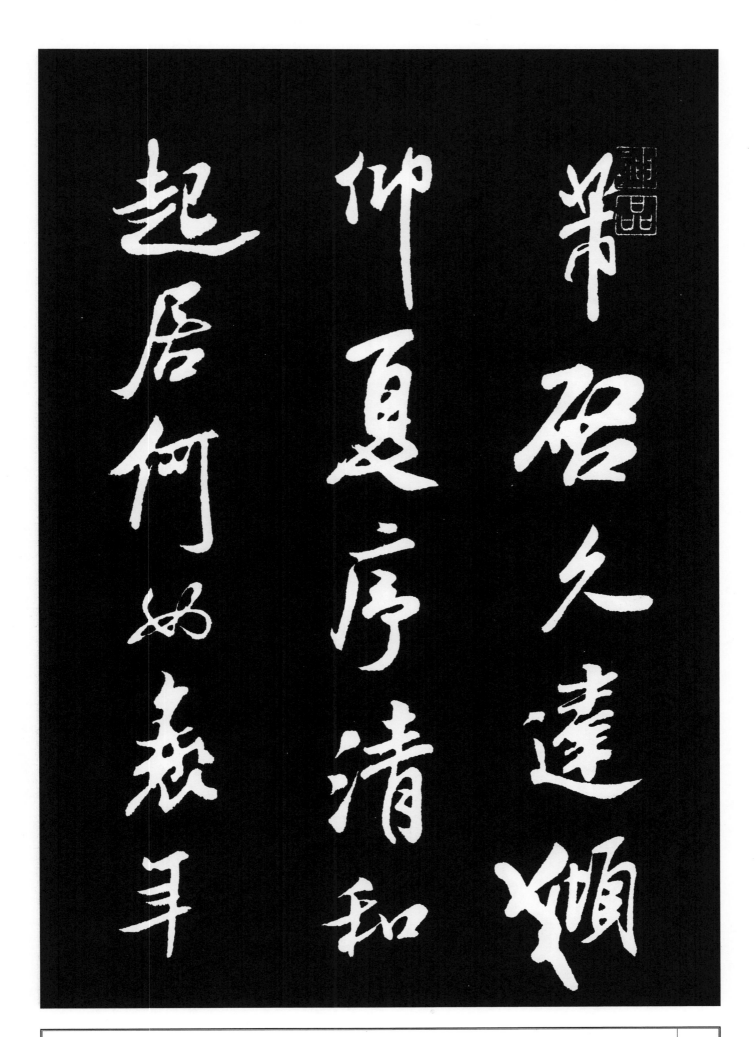

米芾《清和帖》
芾启久违倾
仰夏序清和
起居何如衰年

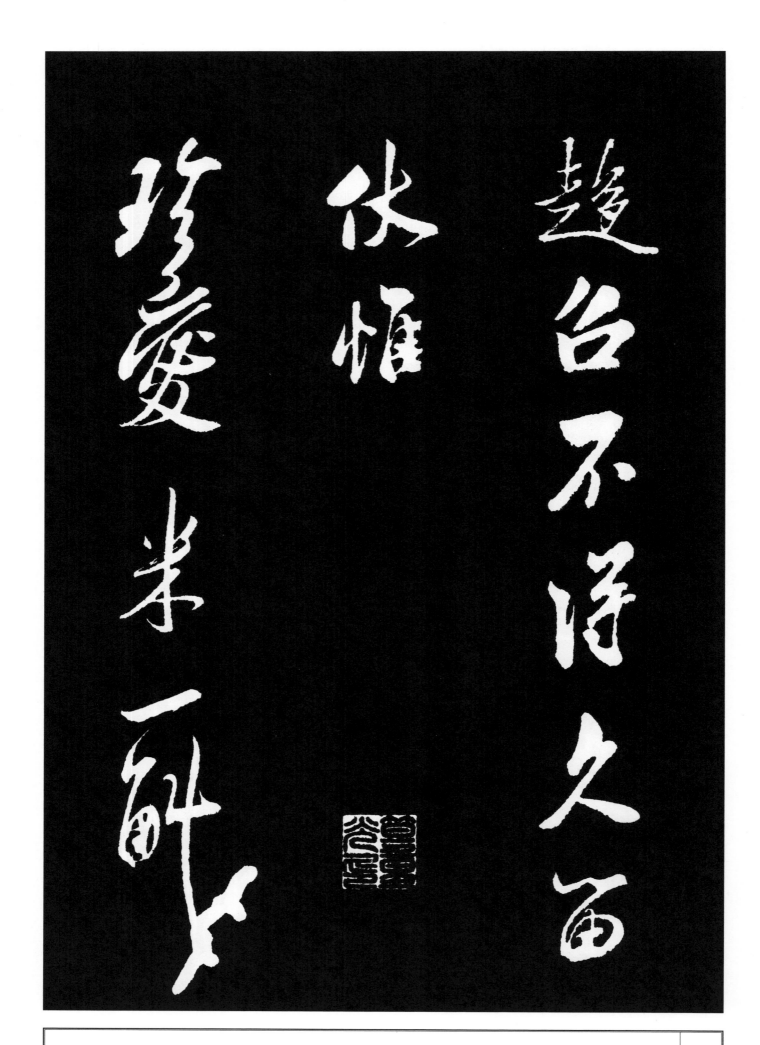

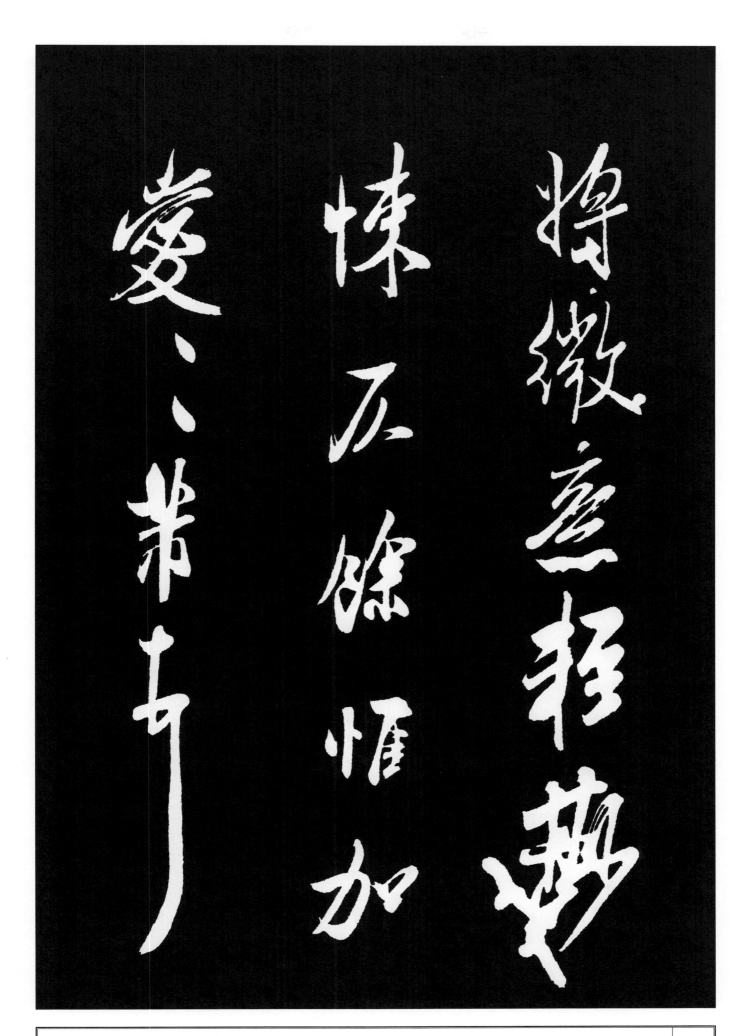

将微意轻鲜
悚仄余惟加
爱加爱苐顿首

释文

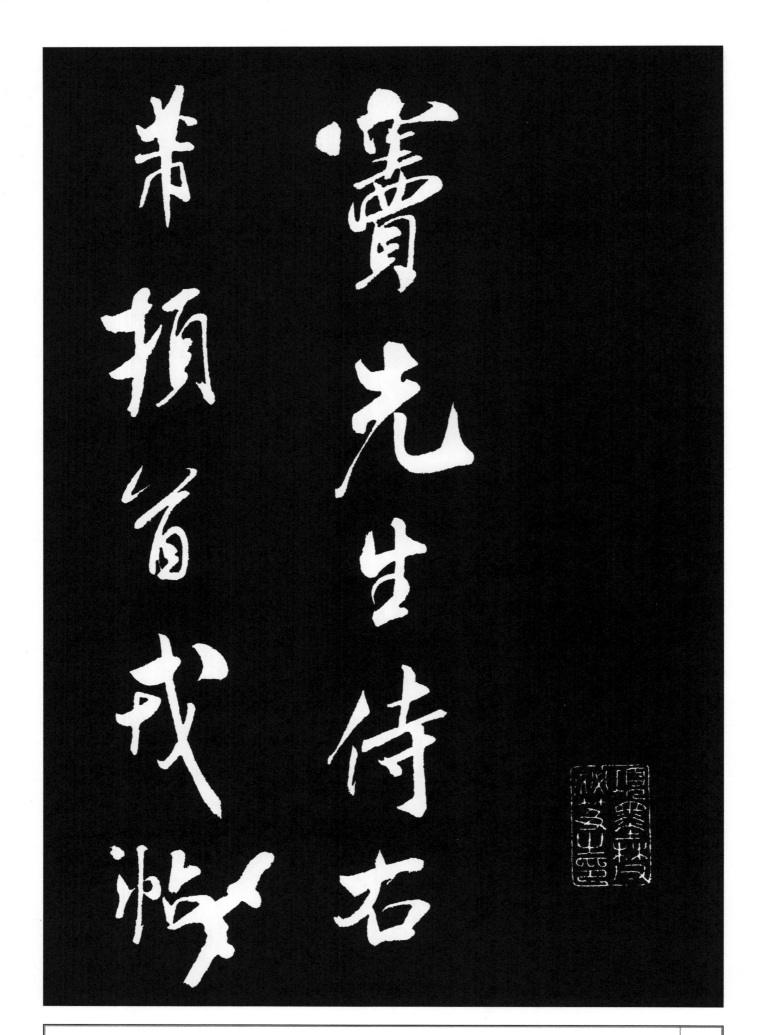

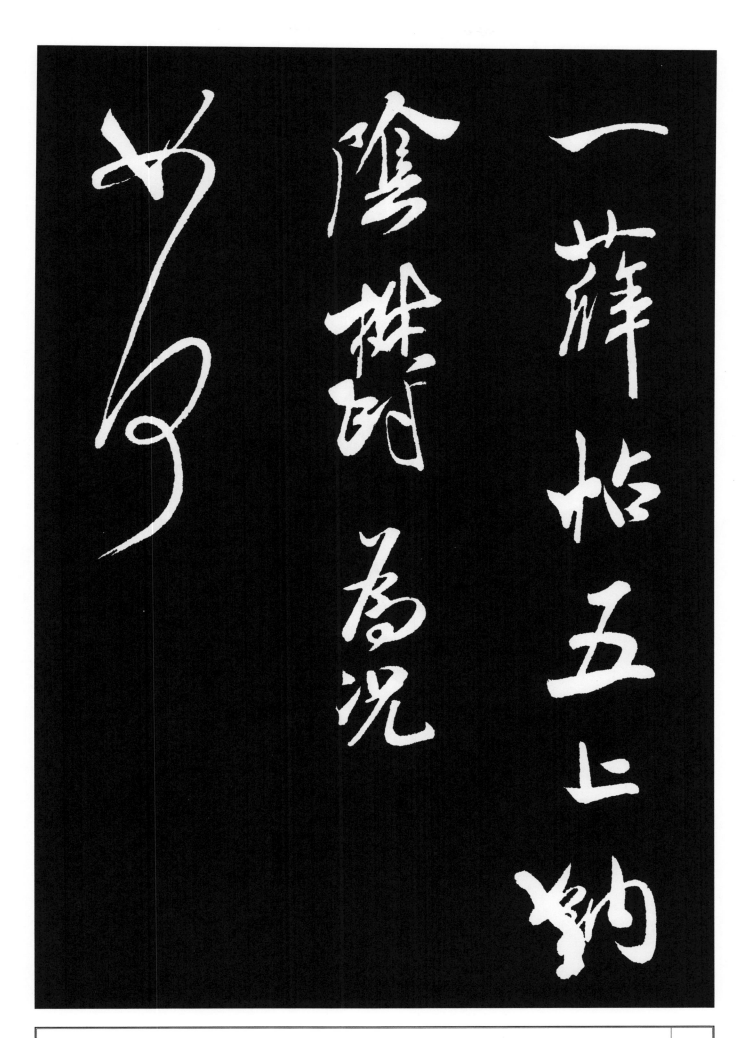

释文

一薛帖五上纳
阴郁为况
如何

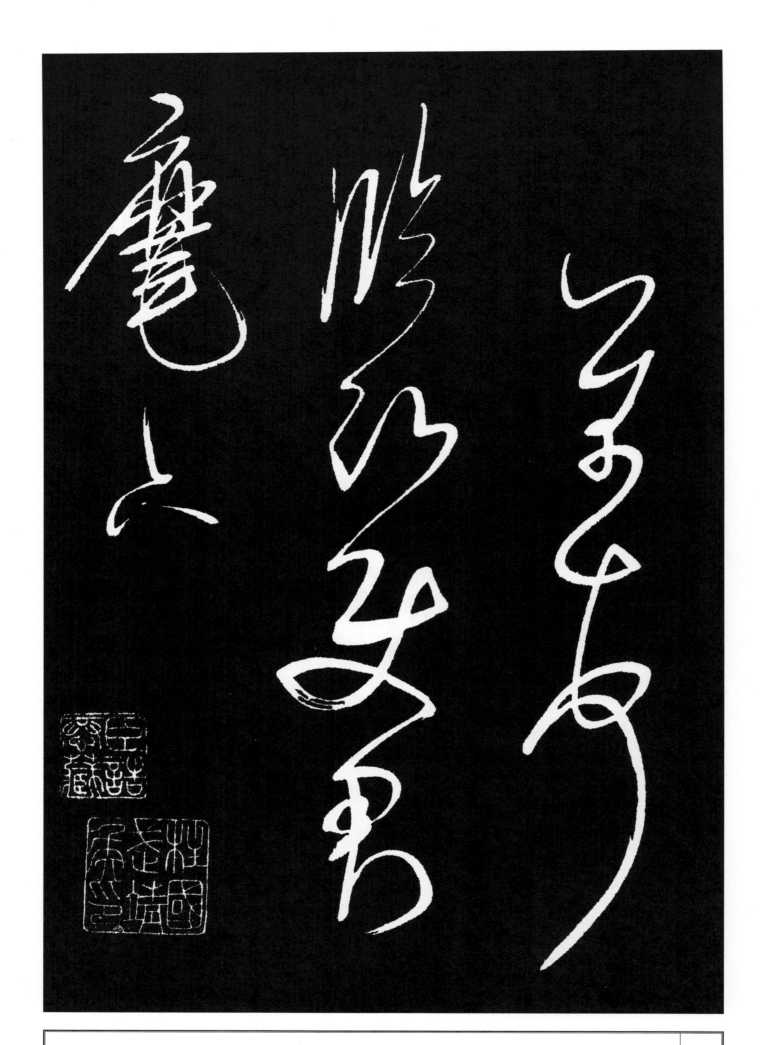

释文

芾顿首
临沂使君
麾下

图书在版编目（CIP）数据

钦定三希堂法帖．十四／陆有珠主编．－－南宁：广西
美术出版社，2023.12
ISBN 978-7-5494-2717-8

Ⅰ．①钦… Ⅱ．①陆… Ⅲ．①行书—碑帖—中国—北
宋 Ⅳ．① J292.21

中国国家版本馆 CIP 数据核字（2023）第 223579 号

钦定三希堂法帖（十四）
QINDING SANXITANG FATIE SHISI

主　　编：陆有珠
编　　者：陈建忠
出 版 人：陈　明
责任编辑：白　桦
助理编辑：龙　力
装帧设计：苏　巍
责任校对：卢启媚　韦晴媛
审　　读：陈小英
出版发行：广西美术出版社
地　　址：广西南宁市望园路 9 号（邮编：530023）
网　　址：www.gxmscbs.com
印　　制：南宁市和诚印务有限公司
开　　本：787 mm×1092 mm　1/8
印　　张：10.25
字　　数：100 千字
出版日期：2024 年 1 月第 1 版第 1 次印刷
书　　号：ISBN 978-7-5494-2717-8
定　　价：56.00 元